攝相 現象學（修訂版）

張燦輝 著

目　錄

《攝相現象學》二〇一九年夏天在香港出版。之後是反送中運動開始，然後是港共政府強權打壓，不到四年，香港從自由開放法治的國際大都會淪陷成大陸一個沿海城市。學術、出版、言論等等公民社會的自由差不多完全消失。

這本談論攝相的哲學書，當然沒有政治含意，但作為作者，我已經不能再在這城市生活，二〇二〇年中離開生活了七十年的地方，自我流亡海外。離開香港，亦是和這本書的出版地分開。攝相的哲學問題，應與政治無關，但我失去再和香港的朋友面對面談論攝相及其哲學問題的機會。

二〇二三年我到台灣客座教授哲學，在此其間分別在三所大學講述攝相現象學，引起一些朋友的討論，但可惜《攝相現象學》不在台灣發行，沒有文本可以進一步探討。因此之故，在台灣這自由民主的地方再出版這本書應該最合適不過。

新版加入了三篇文章：一篇是我多年前寫有關門窗的現象學，其中亦談及攝相問題。在捷克查理斯大學任教的好朋友石漢華教授（Hans Rainer Sepp）一篇以現象學分析我在日本京都拍攝一張相片的文章，直接和我探討的問題有關，故從英文原文翻譯為中文。在捷克同一大學的古亦飛博士（Filip Gurjanov）撰文評論我提出的「攝相還原」理論，在此翻譯為中文，放在新版之中，對兩位朋友的兩篇文章致謝。亦非常感謝台南藝術大學的龔卓軍教授為台灣版寫序時，將我的流亡情懷、攝相活動和現象學的思維連結在一起。最後感謝「二〇四六」出版社總編輯鄧小樺女士悉心修訂及照顧，讓這本書可以在台灣這自由地方重新刊出。

（二〇二四）

我首次擁有攝相機是在德國留學時（一九七七），自此之後攝相成為我最用心的興趣。在德國研讀現象學不但成為我日後在大學教授哲學的基本理論，更是我攝相活動的基礎。我一直覺得「攝影」這個中文詞語作為翻譯英文「Photography」不能真

正表達攝相的意義。因此之故，我想以這本書去發表我對攝相的一些反省。當然，「攝影」已經成為華語世界的一個最常用的名詞，相信大部份人都不會以攝相來代替攝影。攝影／相已經成為一種日常生活，沒有人不懂得用相機或手機去拍攝眼前的事物，然而大部份人沒有或者不需要反省攝相這活動的意義。我現在以現象學來反省「攝相」這活動可能是多此一舉。但是無論如何，這本書是將我對攝相之多年經驗從現象學的角度表達出來，加上我自己的攝相作品，也許可以讓讀者重新理解攝相的意思。

這本書能夠出版，首先要感謝現象學前輩，比利時魯汶大學魯道夫・貝耐特（Rudolf Bernnet）教授為本書寫了一篇現象學論文分析我的攝相作品；十分感謝好朋友文潔華教授感人的序言；更要多謝胡兆昌先生和周怡玲女士，沒有他們專業的設計和編輯工作，此書不可能出版。最後要向劉福文先生和張澤權先生的慷慨支持致謝，贊助本書製作。

（二○一九）

存在與本質・拋擲與流亡：《攝・相・現象學》中的影像追索

——龔卓軍

我與張燦輝教授的認識，緣起於二〇〇二年香港中文大學成立「現象學與人文科學研究中心」。同一年，蔡錚雲教授也由國立政治大學哲學系借調，至高雄中山大學銜命創建了哲學研究所，以歐陸哲學，特別是現象學與人文科學的理論與實踐研究為方向。我在中山大學哲學研究所五年任職期間，見證也參與了這兩條交錯的線索。香港中大現象學中心，促成了當時兩三地現象學研究社群的熱烈交往，引發了漢語世界現象學的風起雲湧。

然而，在那幾年，我對張燦輝教授的印象，多停留在嚴肅的研討會與論文宣讀之間。除了知道他長期負責中大的通識教育擘劃，因而與我在淡江大學、中山大學負責的通識教育課程，在生死、愛欲、友誼、幸福、烏托邦這些永恆的哲學主題上間接有所呼應外，對我而言，從台灣當年的遠距離來看，這位專業的現象學家並沒有很強的存在感。

這次，張燦輝預備在台灣再版他的《攝‧相‧現象學》，託我寫序，整個準備書寫的過程，卻引發了我在思想上的震撼。

從《攝‧相‧現象學》一書在二〇一九年

試行出版的內容來看，這本書極易被理解為對於「攝相」的本質追問與現象學還原之作，在我來看，卻飽含弦外之音。法國攝相史家米歇爾‧弗利佐（Michel Frizot，台譯米榭勒‧費佐）在他的《新攝相史》一書中表明，他對於「為何要攝相、如何生產與使用用相片」的關注，遠遠超過「如何拍出好相片」。我在寫這篇序言的時候，也抱持著同樣的觀點，《攝‧相‧現象學》呈現了十分特殊的攝相家生產與使用的動力，在現象學家與攝相家兩種身分之間，我們讀到了攝相現象學的論述與相片之間的緊密對話，其間的張力，超過了閱讀羅蘭‧巴特的《明室》中本質現象學與存在現象學之間的對局，因為，除了極少數的例外，張燦輝在《攝‧相‧現象學》中提呈的是他自己拍攝的相片。

就相片生產的脈絡而言，在《攝‧相‧現象學》出版之前，若以「攝相書」來看，張燦輝在二〇一八年即已出版了《異域》這本中英圖文書，從他畢生鑽研的海德格存在現象學角度，重新反思烏托邦的意義，並以布洛赫（Ernst Bloch）的希望哲學，肯定烏托邦對人類的積極意義，並討論了他所拍攝的香港雨傘運動的相片。二〇二一

年，他又出版了《我城存歿：強權之下思索自由》一書，集結了二〇一九年十一月反送中運動時，中文大學被二〇〇〇顆以上的催淚彈強力鎮壓之後，張燦輝悲憤之餘，以哲學所思，分析反省當下的生活世界與香港變局。《我城存歿》雖只有少數幾張相片，回不去的香港中文大學，更完整呈現了作者生活了四十年的中大地景及其在運動中風起雲湧的變貌。

藉著相片生產與出版使用的時序的整理，讀者可以注意對照，《攝・相・現象學》中所選相片，不僅皆為二〇一八年以前所攝，且與《異域》、《我城存歿》、《山城滄桑》在生活世界的主題方面，形成出世反思與入世投身的強烈對比。前者多為城市建築、開放地景、攝相行為自攝、美術館空間、雕像、街頭即拍與運動中的人體，張燦輝像個隱形的陌生人，低度的情緒，除了自攝相之外，攝相者與對象多保持抽離的觀看距離；後者著重家鄉與異域、中大抗暴運動現場與其域外、裝置雕像與地景變化的對比，圖像的直接說明性較多，系列照片形成了個人與集體記憶場域的脈絡。

由此觀之，《攝・相・現象學》似乎投注了作者較多對於攝相本質現象學的關注，包含對於「自我攝相」的影像討論，皆在過渡性的「門」、「窗」、「框」、「鏡」、「廊道」、「巷弄」內外，追索對於攝相本質還原的可能，「攝相的看基本上就是現象學看世界的活動」，攝相是藉由時空凝結的一種現象學還原操作，但是，以梅洛・龐蒂（Mierleau-Ponty）在《知覺現象學》序言中的闡述，現象學不單單是為追索本質的哲學工作，亦是牽引本質重返存在的處境的哲學：「現象學即是本質的研究，依現象學來看，所有的課題總結於界定本質：諸如知覺的本質、意識的本質；但現象學也是牽引本質重返於存在的哲學，因而現象學認為要瞭解人類和世界，就不可能不以他們的『事實性』（facticité）為起點。現象學是先驗哲學，它要擱置緣於自然態度所生的種種肯定，以便理解它們；但現象學也是這樣的哲學，它認為在反省之前，世界總是『已經在』了，如同一不可或離的現場，因而所有的努力都是為了恢復與世界的原初接觸，並且在最後賦予這個接觸以哲學的地位。」畢竟，「從還原中得到的最重要教訓，便是還原的不可能完備」。

因此，閱讀《攝‧相‧現象學》最動人的部分，便是在張燦輝與魯道夫‧貝耐特（Rudolf Bernet）關於現象學本質還原對話之後，那還原出「隱身的攝相者」之後未盡的殘餘，特別是關涉到作者與人類存在處境的種種線索，這是屬於本書的存在現象學側面，有待揭露。換言之，從本質到存在，這正是本書作者示現「為何要攝相」的親身例證。以下，我想透過全書五個章節的分別討論，推進這個從本質到存在、從被拋擲到流亡的轉折之路。

首先，是周遊列國的現象學家／攝相者，在被拋擲與流亡之間的踟躕。二〇二〇年，攝相者張燦輝宣告了他的流亡英國的抉擇，然而，在《攝‧相‧現象學》的第一部第 I 章裡面，16 張拍攝的相片，半數在雨傘運動之前，半數在之後。其中有三張在香港大嶼山、沙田與灣仔拍的相片，標記為二〇一七年與二〇一八年。中聯辦操控特首選舉、民主派議員資格被削除、黃之鋒等人入獄，佔中九子宣判等事件，陸續在港發生，但這都是作者《異域》出版前後、《我城存歿》寫作出版之前的香港境況。二〇一二年已退休的張燦輝，在此章的論述與圖像之間，勉力維持著本質現象學的追索，在德英法義比中日澳台的旅遊與閒晃之間，捕捉著攝相思想的活水源頭。

14 張相片的鋪排敘事中，出現了許多剛性線條、巨大量體建築與柔性雲團和地景的對比，其鏡頭取框比較貼近攝相者身體，具有柔順親密關係的相片，分別是三張戶外敞開的雲團遼闊地景，以及香港沙田、法國科爾瑪、德國弗萊堡、英國倫敦與日本京都水浴的日常生活場景，腳踏車、窗戶、巷內餐桌、水中倒景，十分貼近身體感性的生活感，給出了生活空間近密存在感與巨型現代建築抽象疏離感的相本敘事安排。最後一張，11.14 是在二〇一七年香港灣仔的中華人民共和國香港特別行政區政府總部所攝，這兒也正是二〇一四年的佔領中環運動（雨傘革命）到二〇一九年的反送中運動的重要場景。這些沒有言明的存在場景，在《攝‧相‧現象學》一書中，形成了強烈的柔順生活／剛性結構的圖像對比，也讓本質現象學的討論，在本質還原與存在路徑之間，暗藏了一個未言明的張力。對我而言，這種在本質／存在、拋擲／流亡之間的猶豫和踟躕往返，耐人尋味。

其次，第二部第 II 章由魯道夫‧貝耐特

〈攝相媒介中的現象學還原〉的論述開篇，期間安排了25張相片，展開了攝相者的景框觀看與自我觀看的辯證。這些相片中，有不少是在觀看他者的「觀看」，同時也開始出現觀看書籍、聆聽演奏、觀看繪畫、觀看雕像、觀看相片、觀看巨幅廣告、觀看手機、觀看報紙、觀看框線與媒介物中之視覺物的人物形象，以及在開放街道與建築結構中偶遇行人的側影或背影。這些觀看中的人像，多半處於閒適的狀態。在魯道夫的文章中，這是一種對於觀看的攝影觀看，同時也是「對鏡頭後面的凝視和思維進行「置入括弧」的現象學就是對攝相視線進行「置入括弧」的現象學還原之舉。這樣一來，「攝相師不能再被忽視或遺忘」，成為無可閃躲的存在。

我認為，這組相片中，值得注意的反而是那些直視鏡頭的人像、眼神與被框取下的「觀看」之間，攝相者凝視。特別是 2.2.6 這一張二〇一六香港旺角街頭的年輕歌者相片選擇，張燦輝似乎又進入一種強烈的局內人／局外人的對比存在情境中。這張相片取了中景，不似另外兩張美國新奧爾良街頭演奏者的近景與特寫，這個中景正是二〇一六年發生「旺角騷亂」的街頭現場。雖然不是直接的暴亂發生現場，香港舊市街特有的市

招、逛街的人群，讓這位站在街頭中間的歌者特別醒目而突兀。另外 2.2.23 美國芝加哥二〇〇六和 2.2.25 的香港沙田二〇一七這兩張相片，則是形成了框景套接與時間堆疊的意象，讓畫面中古斯塔夫・卡玉伯特（Gustave Caillebotte）的〈下雨天的巴黎街道〉的畫廊觀看行為，成了攝相無止盡還原「觀看行為」的核心，最後落在香港沙田的展場中。這種無限後退的無限框取式的觀看，雖然在魯道夫的解讀下，成為一個保持隱形的「透明幽靈」的觀看者，但我認為在一個看似無限後退的觀看辯證中，張燦輝仍然持存著一種介於本質還原與存在追尋的張力，從香港的街頭，觀看世相流變。

第 1.5 章的命題「自我攝相」，張燦輝開始透露了更多的存在線索。1.5.1 這張在倫敦街頭拍的相片，攝相師的鏡面反射影像，與一位在香港街頭留影的外國人模特兒的影像，巧妙地疊合在一起。鏡像、自我、肖像攝相、自我攝相這些主題，顯示攝相者更激烈地透過影像向自我提問。現象學家同時作為攝影師的雙重身份，在這張倫敦與香港、街頭閒游者與現象學家／攝相師之間的對舉影像下，更顯示了相片具有的「刺點」，總是留待日後觀相者的凝思與觸動。

《攝‧相‧現象學》為圖1.5.3意大利梵蒂岡二〇〇八與圖1.5.7香港一九五二留下了兩個耐人尋味的注腳。圖1.5.3這張相片，攝相師很輕鬆地表明，「它是我的女兒為我拍攝的」。而與圖1.5.7這張則是攝相師在老家相冊中偶然發現的老照片，「我不知道是誰拍的，也不知道這張相片在甚麼情況下拍的。但直覺上我知道相片中的小男孩就是我自己。」經過攝相師翻拍之後，他問道：「這張新照片是自拍照嗎？」兩張在他人所攝的相片中的自我形象，引發了張燦輝的現象學「自我攝相」的提問。但是，這究竟是一個屬於「本質現象學」的本質追問，還是屬於「存在現象學」的存在提問？女兒協助的自拍、兒時被拍的自像，是否在相片的某些框外或框內的細小節點，有攝相師的記憶與悸動？身為讀者的我們不得而知，但我相信至少那些不為人知的景框內外的細小記憶，帶來的是輪廓清晰的存在感。

第1.3與1.4章，從「攝相‧時與空之凝固」到「相片之詮釋意義：從觀看相片到攝相的觀看」，我讀到的是宛如《明室》第二部裡面，對於逝去時空的凝固影像、對情緒的經歷，彷彿要帶我返回昔日在弗萊堡唸書的時光。」這張相片顯然帶著張燦輝的「刺點」，「每次看到這幅相片，都感

從存在現象的被拋擲轉向主動抉擇流亡的徵兆。「閱讀相片，不但將它看成圖畫，更應下了詮釋關於一張休伯特‧德萊弗斯（Hubert Dreyfus，台譯休伯特‧德雷福斯）被變造過後的相片，置入哲學家海德格的半身像在他的敞篷車副座上，對比於原照片之後，構造出來當代現象學運動的「玩笑」，證明「刺點」只存在於某種意義下的同溫層裡，是屬於存在層面的相片閱讀特質，而不一定有特定客觀的圖像元素存在於固定的構圖之中。

至此，相片1.4.7的詮釋，突顯的即是相片與存在敘事之間的「存在詮釋現象學」的關係。張燦輝自述這張二〇〇二年訪問德國弗萊堡時拍的相片，他的博士導師馮赫爾曼教授（Professor Wilhelm von Herrmann）的肖像照，以及背景牆上相片中的年輕哲學家海德格。此曾在，面對當下空無的哀逝感，油然而生。「我曾在此房間答辯博士口試，二十年後再次呈現眼前，不單是一件記在腦海的往事，更是一段牽動期然令我的記憶與緬懷思緒交織，只因它

逝」之感。這種哀逝感，彷彿預示了張燦輝於「此曾在」出現於當下時空的凝固影像，對於逝去時空的凝固影像，對於「此曾在」出現於當下時空的凝固影像，對於逝

到我在弗萊堡的日子裡，那些激動的、快樂的、受挫的及痛苦的經歷，從照片中重現。」也許，正因為如此，《明室》裡書寫的巴特，根本不願意把已逝母親的「冬園照片」示人，只是如同永無止盡地哀悼一般，反覆著談論母親生前死後對他的影響，這是一種存在的情動（affect），是存在現象學的攝相學隱而不顯的真正主題，而不再屬於本質現象學的範疇。而本文之所以特別著重幾個系列相片中的香港要素，正是因為《攝·相·現象學》的編排選擇與敘事，吸引我的是在這些影像之外的「情動」，面臨著巨大的存在抉擇，在本質與存在、拋擲與流亡之間的攝相凝視與思維，即將決定流亡之前的現象學家／攝相師張燦輝，在巨變籠罩下，他的攝相踟躕。

文潔華序：攝相活動的本源本相

——文潔華（浸會大學榮休教授）

喜歡張燦輝用「攝相」來取代「攝影」一詞，強調以光影創作，突顯攝相活動的本源本相。

光影之迷人，有許多聯想，但記得童年時聽過的這則寓言：父親給三個兒子來個測試，看誰最聰明，可以繼承父業。試題為要用最有效、最省錢的方法，填滿一個貨倉。大兒子試用貨物來堆滿，弄得自己滿頭大汗；二兒子用風扇吹起鵝毛，結果把毛也吸進鼻子裡去；三兒子從容不迫，在貨倉四角放蠟燭擺陣，燃點起來，滿室生光；父親老懷安慰。

隨著歲月成長，認識了更多光的譬喻。宗教訓勉，要在世上做鹽做光。哲學有柏拉圖的「洞穴的譬喻」：一群囚犯長期被監禁在深山黑暗的洞穴裡，腳銬上了重如石頭的鐵鍊，眼睛只能看見火炬掩映在牆壁上所反照的洞穴外頭的風景。有天鎖鍊斷掉，囚犯摸黑走出了洞穴。待適應刺目的強光以後，才真正在光明中目睹現實世界的真相，是為智慧的開端。光之奇妙，被尋找真理的人倚傍著，被攝相者在其所到之處歌舞。

每幅相片都是歷史的再現。攝相人提起相機，剎那間拍下一個鏡頭，包括自拍，都關乎當下及直覺的價值判斷。這個影像為何可喜，錯過了又是否足惜。看燦輝兄「大堆頭」的影像檔案，不會認為那是「有殺錯，絕不放過」的策略，而是因為他胸懷壯闊，容納百川，可取的角度頻繁；又或許基於他極為敏銳的視覺感受。正如貝耐特（Rudolf Bernet）在其文章〈攝相媒介中的現象學還原〉（參看本書第 2.2 章）裡說：「圖像的框架和構圖，表達了攝影師的關注和焦點，他的視覺敏感性，以及可能的紀錄、教育、道德、政治、藝術等意圖。」

認識多年的燦輝兄，快人快語。他是那種偶爾、隨機都可以拍到動人並甚具藝術性影像的攝相師。他率真的性情與攝相理論，跟從實踐中獲取的技巧知識並行不悖。他有教導他人的熱誠，但在捕像的時刻，卻又無比的認真、嚴肅。他在撰文中強調攝相乃在既定的框架下觀看那些「被給予」（Givenness），是較為被動的過程，我卻認同梅洛‧龐蒂（Maurice Merleau-Ponty）的現象學，強調沒有純粹的被動性。眼睛和肉身總同時跟被給予者互相印證著，藝術活動更是一項興致勃勃，在模塑著的再現過程。現實總在被再現，現象亦同時被重構；

對活潑如燦輝兄般的主體，說被動總是難以置信的。

貝耐特在文章裡開宗明義，問燦輝既是現象學家，又同時是出色的攝相師，是怎樣的一回事？可能性當然有許多，燦輝即是一位明白事物或現象的主要及次要特性，能高度掌握空間結構和形狀，以及現象學和攝相活動的精確還原者，因此以他的作品為題材來討論這兩個課題，相得益彰。貝耐特的討論十分深刻，箇中的內容分析恰好可以用燦輝兄的作品說明。一幅相片攝於中東地區，一名戴著黑色頭巾並蒙上臉孔的婦女，在鏡頭面前側身凝視著商店頂上掛著的一些物品（見圖 1.4.8）。我們看不見她視線所看著的是甚麼，但見她身後有一名男子舉起右手，好像在向她發放一個信息。這便正如貝耐特所說的，被燦輝攝像的人「並沒有直接看著攝相師的鏡頭，仍在關注著事物和其他人」，如此被燦輝拍攝的這個黑衣女子，正用自己身後的景象，為他和觀眾提供了攝相更廣闊的內容。不但如此，她不再是一個純粹的被觀看、被攝相的對象，我們同時因她的凝視而另有嚮往，亦因為相中她身後正在看著她、對她示意的男人，在活動的場域裡改變了我們和她的關係。

另一幅相片攝於旺角行人專用區（見圖 2.2.6）那是一個熱鬧的、燈火通明的晚上。相片中央的年輕人手抱著電結他，站在咪（麥克風）前演唱。他正面看著攝相者，他跟他身後在旺角區來來往往的行人、店舖和光亮的招牌，大幅地展現在燦輝的鏡頭前。他的身體並未有變成純粹的物像，迎合著攝相師主導著的關係，而是以他身處的一切，正視著攝相師，互為主體，亦交換了身份。他在看您；而您又在看他怎樣看您，且呈上了要他觀看和攝相的風景，轉換了單純的外在關係。

攝相現象學的還原，深刻至凝視自身的還原。燦輝的自拍照提供給現象學家更豐富的閱讀材料，但我感到更為有趣的，是他帶著覷睨的神態。這位攝相師顯然為自己即將成為被觀看的對象不大感到自然，不是自覺地微笑，便是刻意把自己掩藏，甚至在將自己的臉容，藉著相機的迴光，反射向觀者，又或在鏡子或鏡頭的反照裡，只見相機，不見面孔；雖然他可見的身軀，透露了他的存在。如此想起了貝耐特的形容：「攝相師的存在，變得像幽靈一樣稀薄透明。攝相師和觀眾並沒有捕捉到攝相師在這些自拍照中的目光，反而留下了一種轉瞬即逝的光芒。」

攝相總是帶點悲情。先是「一旦照片製作完成了，攝相師和他的行為便將消失或被遺忘；其後看舊照片，那些曾經真實存在過的景物和人面或許不可能再在眼前出現，訴說的是難以忘懷的人生中那些激情的、歡快的、受控的、失落的和痛苦的經歷」。它們都在看舊相片的時候，在主體的意識裡獲得重生。更為終極的是，知道在記錄以後，許多情感和人事將會永遠消失，只有相片和回憶，努力在訴說、提醒和印證那些「曾經」。

這或許是燦輝本人對被對象化的凝視不習慣、不熱衷，又或對貝耐特所說的「現象學還原」，即在攝相主體因自拍而同時成為外延對象，因而讓有所距離的自由移動消失的這回事有所意識，因而顯得猶豫、隱掩。一般的攝相師大可能是介懷於前者，但對於同時也是現象學家的燦輝，我們有理由相信他會意識到這一點：「當現象學家在攝相圖像中獲得可見性的終極基礎時，他必須永遠保持隱形。」但依我對這位攝相師的認識，我會更為接受蘇珊．布萊特（Susan Bright）在本書中被引用的話，說：「當我們看到一個自畫像照片時，我們看到的是一種自尊重、自我保護、自我啟示和自我創造的展示。」

基於存在的消失是遲早之事，這才突顯出攝相的重要。從前是家家戶戶盛裝聚於影樓，拍一張珍貴的全家福，告訴自己一家人齊齊整整，多麼幸福。婚照的甜蜜，把艱苦經營的愛的關係牢記在心，那是兩人要繼續走下去的堅石。給孩子們拍照，記錄他們每天的成長，並隨著變化，寄予厚望。至於拍攝自己，便正如本書的攝相師所言：「我可以在拍攝的特定的時空裡，重現我自己和我的世界，這就是為甚麼自我攝相如此迷人。」喜歡作者引用羅蘭．巴特（Roland Barthes）一個關於二維相片的說法：「我所看到的曾在這裡了，卻又迅速與曾經存在的分離，已經被攝相活動延連分化了。」如

我常常取笑燦輝，說他精力過剩，一生人所做的事等如常人的三倍，他總是吃吃地笑著點頭。如此這樣的一位攝相師，精力充沛。他不只可以掛著尼康相機在世界的多個角落和大街小巷裡行走，他還把上天落地、登山涉水所感知的一切，以攝相來捕捉，以自己的影子的影像來呈現。因而燦輝喜歡捕光捉影，包括自己密不透光的現象，道明了自己的存在。

果說每張相片都是存在的見證，而又歲月無情，相片便填補了失落、失去與失憶。

常常記起沙特（Jean-Paul Sartre）在《存在與虛無》（Being and Nothingness）裡著名的「皮亞不在這裡」的譬喻，特別在看舊相片，景物依舊，人面全非的時候。

有人到巴黎一所咖啡店去找一個叫皮亞（Pierre）的法國男子，他經常在那兒泡咖啡的。他走進咖啡室，用視線逐一空間去搜尋皮亞，卻找不到。「皮亞不在這裡。」「皮亞有可能永遠不再出現嗎？」怖慄和失落的感覺，經常伴隨著「不再存在」的念頭出現。「不再存在」是可怕的，因此人們都在自己的「仍然存在」裡，把日子搞得有聲有色，給自己更多更確鑿的存在的理由。譬如有人試圖把自己塑造成一些「本質」，把它們固定在別人的眼光裡；有人努力使自己成為絆倒他人的障礙，以另一種方式來確定自己的存在。一切努力，都是為了解脫一種莫明的不安，抓住一些存在的依據。死亡或「不再存在」，是存在的永遠的他人化，是存在永遠無法恢復的絕望性疏離（alienation）。個人如是，社群如是，國家如是，族類如是。因此人們都仰賴著舊照片，以及紀錄片。我們都關心存在，都為不再存在而忐忑不安。存在主義者說沒有不安便沒有獨特的心魂，也沒有詩；更沒有相片：勇敢和美麗的思想便無從產生。齊克果（Søren Kierkegaard）的「existence」如是，海德格（Martin Heidegger）的「Dasein」如是。

我母親去世的時候，只有三十四歲。她三十歲時懷了我這個她一直期待的女兒。懷著我四個月的時候，她上影樓攝了張相片。相中的她紮著兩條辮子，穿著白襯衫，安靜地坐在椅子上，翻起了書本，眼睛向著鏡頭，正正經經地拍照。我不知道她為甚麼要上影樓拍這張相片，是因為充滿期待，還是要記下自豪的一刻，又或者兩者皆是。如今這張相片放在我的書桌上，她雙眼好像看著我在書寫。我對著亡母這張相片，感覺親切又陌生。她在她的過去想像著我的將來，而我在這個當下，又想像著昔日在拍照的她。我可曾知道她跟我這個將要誕生的孩子，因為惡癌而只能相依相擁如此短促的歲月？我慶幸她曾攝下這幅相片，而這相片流落了幾個十年，才輾轉由有心人轉交給我，還讓我看到相片後備注的日期。對，我存在於相片裡頭。

攝相再現存在的能力超凡。此書呈獻的影像，道明了與存有共時存在的時式：過去、現在與未來。當下觀看攝於過去的照片，一切已是曾經，但其時又在未來的一刻「降落」（說得真好）。攝相的內容或會因為「可一不可再」而令人悲傷，觀看的人都知道那是某人某事某情與某時某地的凍結，但相中人其時所曾有過的對未來的寄望，卻又在觀看的一刻被重組與想像�⋯我們都在照相一刻的未來，來回顧並同時想像那些可能的曾經。那份海德格所說的關於存有的歷史時態，照亮了我們的存在，燃點了一場莫明的希望之光。

書中提到蘇珊・桑塔（Susan Sontag，台譯蘇珊・桑塔格）書寫關於相片的文字，十分諷刺。桑塔說大部分被拍攝的對象，「都因為它能引起愁思，才有被拍攝的價值。所以相片都是時間的停頓，因而攝相的行為即干預著他人（或物）的死亡、脆弱、易變。〔⋯⋯〕它精準地把一小片時刻切割出來並凝固了，由此引證了時間流逝的殘酷。」現在我們拿起相機甚至手機的一刻，拍攝是如此輕率、魯莽與不負責任，濫拍在我們當下的生活裡，每天都在發生，從來沒有想及桑塔所說的沉重感。後來看到

桑塔的攝相師摯友安妮・萊柏維茲（Anna Leibovitz）拍攝桑塔於癌症末期，衣衫襤褸、頭髮凌亂，絡席病床，異常凋零與萬分痛苦的一刻，便震懾於怎麼一個戀人與摯友，會提起相機攝下愛人生命將近消亡的時刻？那些相片甚至摧毀了世人對這位靈氣迫人的作家及文化學者僅餘的美好想像。這是為了告訴自己心愛的人真的不久於人世了，因而強迫自己接受這殘酷的事實？這點閱讀，在這極度爭議的攝相行為和倫理反思之間，可能是較易為人接受的解說。但桑塔所曾說過攝相的行為即在干預著他人的死亡這一針見血的說法，極其深刻。而對著愛人提起相機，記錄她在病床上呻吟、步向死亡的苦況，桑塔的痛苦可是雙重的？

燦輝是個大情大性的人，這可能只是表面的認知。他的相片經常訴說著情調荒涼、漂泊、結構複雜而又模糊的故事。他的鏡頭伸往古樸與蒼茫，框內的意涵延展到遠方。巴特所說的，攝相的知面熱情與刺面的沉痛，便如攝相師的情性和他鏡頭下深刻的人生世相，辯證地統一著。燦輝把掛在自己胸前的照相機一提，便會即時進入了一個攝相本質的純粹領域，內裡充滿普塞爾（Purcell）所提點的圖像題字、取景、空

間、時間、焦點空意向、有意義的語境、技術延伸等等，由四維的真實轉向二維相片的視覺現象、約化還原。

此書說明作者同時是一個知性的現象學者，也是嘗試以當下感知、捕捉遺忘的攝相師；他遊走其間，帶著期待與滿足。

願他的快樂隨攝相延續……

序

第
一
部

何謂攝相

十九世紀初，法國人涅普斯（Joseph Nicéphore Niépce）拍攝了世界上第一張相片，並由達蓋爾（Louis-Jacques-Mandé Daguerre）在一八三九年完成攝影技術，及後法國政府購買攝影技術的專利，開放大眾使用，而後經貿易及外交政治，傳入中國，成為我們今天生活不可或缺的一部分。然而，已使用近二百年的「攝影」一詞，與英文「Photography」或法文「Photographie」的意思差距甚遠。「攝影」與「影」無關，實際上更是指與「光」有關的，故英文和法文均使用「Photo-」；而「-graphie」即書寫，「-graphy」即圖像，故「Photograph」或「Photographie」意指運用光創作。但是所「攝」的不是圖畫，也不是鏡像，而是萬千世界的眾生相，所以我在此提出「攝相」一詞，用以取代「攝影」。

「攝相」一詞源於「光」（φωτός〔photos〕）和「書寫、描繪或繪畫」（γραφή〔graphé〕，writing, delineation, or painting），亦即運用光線來繪畫。光，約翰・赫歇爾爵士（Sir John Herschel）首先使用「photograph」及「photography」分別表示相片及攝相，並於倫敦皇家自然知識促進學會發表演講，正式提出「Photograph」、「Photogene」及「Photography」取代同期的「Heliograph」、「Sunprint」。一八四四至一八四六，塔爾波特（Henry Fox Talbot）發行了世上第一部商業攝相集《大自然之筆》（*The Pencil of Nature*）。他開宗明義地這樣寫道：「『攝相』一詞已為人知〔……〕可以說畫板所呈現的，正是由光敏紙採集的純粹光活動。創作者無需具備繪畫知識，也能經光學和化學方法製作或描繪作品。因此，我們不必深究

1.1.1

第 一 部

1.1.2

何 謂 攝 相

1.1.5

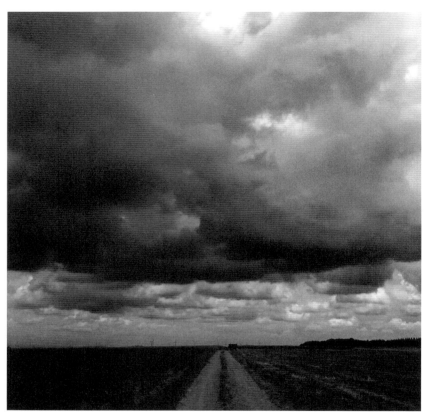

1.1.6

繪畫和攝相不同之處，正如藝術家同一的技術，從廣義上看，從畫板上看，他們都是同源的。」[1]

既然攝相是運用光線來繪畫，那麼，是誰在畫畫呢？

1. 「攝相」的前身

要理解誰在畫畫，便需要首先了解「攝影」二字的由來。攝影，並非出自日文，而是中文。最早出自十九世紀中期的「取影」，日文則見「寫真」和「撮影」。

一八四四年，湖南進士周壽昌遊歷廣東時，在日記中使用「取影」並記錄了中國早期攝影的情況：「奇器多而最奇者有二。一為畫小照法：坐人平台上，面東置一鏡，術人自日光中取影，和藥少許塗四周，用鑲嵌之，不令洩氣。有頃，鬚眉衣服畢見，神情酷肖，善畫者不如。鏡不破，影可長留也。取景必辰巳時，必天晴有日。」[2]

廣東早期有關攝影的另一則記載見清代福格著的《聽雨叢談》：「海國有用照影，塗以藥水，鋪紙揭印，毛髮畢具，宛然其人。其法甚妙，其制甚奇。」福格是廣東河州營副將，死於咸豐五年（一八五六年）。上述記載，證明十九世紀四十年代攝影已經進入了中國。」[3]

清代文人倪鴻的翻譯更為強調「影」，一八六一年在在其〈觀西人以鏡取影歌〉如此寫道：「竿頭日影卓午初，一片先用玻璃鋪，塗以藥水鏡面敷，納以木匣藏機樞，更複六尺巾幕疏，一孔碗大頻覷覦，時辰表轉剛須臾，幻出人全軀神傳……」詩中講的是濕版法攝影，還說用這種方法得出的肖像，可以『百年之內難模糊』。這首詩，寫得形象生動，可見攝影給倪鴻留下了深刻的印象。」[4] 演變至今，無論中港台，「攝影」都是我們最常用的說法。而上世紀與「攝影」同被使用的還有「照相」，但相對不算普及，而且「照」不如「攝」貼切。

那麼，何謂「攝」？《說文解字》寫道：「攝，引持也。從手聶聲。」即用手取得且持有之也。《說文解字註》：「引持也。謂引進而持之也。凡云攝者皆整飭之意。」所謂「攝物」，即引進外面的事物。「攝相」

最重要的對象，便是世界一切的形象，亦即是「相」。無論是過去所用的底片、或現在常用的數碼記憶卡，「相」被相機「吸取」後，都被保存下來。從這個意義看，「攝」還比英文「Photography」更接近運用光線在畫板繪畫並保存下來的情況。然而，問題在於「影」字。

2. 「攝相」構圖與現象學還原

「影」（Shadow），指光線被物質擋著而產生出來的。影，本身可以是攝相對象，然而我們一般所攝的，並不是「影」，而是這個「影」之前的現象，即「影」所屬的事物。所以我認為「攝相」更能準確形容相機捕捉光線再呈現世界現象這個過程。

「相」，從「目」接觸事物，我們的眼睛所見的事物，即是外面世界的一切現象。相，源自佛學，一切外面事物都稱為相，《金剛經》說：「若見諸相非相，即見如來。」這個相就是世界的一切現象。

攝相活動，是將四維空間和時間轉移到二維平面上。拍攝其實就是透過相機，將時間和空間濃縮在相片上，成為一個紀錄。相片永遠都是二維的，但它所表達的卻是原本屬於三維的現象。由三維變為二維，再加上時間概念，一張相片甚至可以捕捉千分之一秒內發生的事情，其複雜難料的可變性，委實可想而知。那麼，相片最終想要表達的究竟是甚麼呢？

所有相片都是歷史的重現。當我們按下相機快門鍵那刻，便已決定甚麼會被記錄，換句話說，我們其實同時也決定了眼前的一刻就是值得記錄的一刻。很多人以為相機和眼睛是一樣的，以為觸目所及都可以被相機記錄下來。這當然不是。相機是科技產物，它性能如何取決於其內部機械結構和程式。曾嘗試拍攝夜景的人，都有過相同失敗的經驗。雖然整個拍攝以至顯影過程可涉及技術知識，我們卻並非只憑「觀看」便能夠製作相片，但「觀」還是重要的，因為它最終決定我們會拍攝哪部分和放棄哪部分。

鏡頭和觀景器，是眼睛所沒有的攝相框架之二。就是這個框架，預設了我們攝相時所看到的「相」。換言之，這個框架決定了相片的時間、空間、前景、背景等。攝相者

必須把主體放置於這個確定境域（Definite horizon）之內，如此構圖、背景、前景、光暗、用色等，才能隨之作出配合。因此拍攝相片的第一步便是把原本感知世界的三維空間和時間，轉移（Transferred）及還原（Reduced）到兩維空間裡。如何將主題呈現於框架世界之中，以及如何把秩序和意義蘊含在構圖之內，這便是攝相的觀看工作了。所以攝相不是重現世界，而是改造或轉化（Transform）現實世界。二維世界的改造，重新呈現四維世界，重構四維世界。顯然，攝相與照鏡子在這點上差異甚大。

現象學常說「回到事物本身」（Back to the things themselves），換句話說，我們作為認識事物的主體，在認識和感知世界任何事物之時，已受制於既定的前景和背景，我們均已被給予（Givenness）。相片中的你，與我所見到的你是不同的，因為所有相片都是一種在被給予的觀看行為下產生的。攝相者、鏡頭和觀景器，便是其中之三的攝相背景。故此，若要了解所攝的「相」，便要還原到其本身。

3. 相片所呈現的「真實」

甚麼是相片？相片，與繪畫或雕刻等其他藝術創作明顯不一樣，但是我們難以從拆解出來的無限異同答案中獲得相片本身的意義。然而，我們可以透過還原攝相活動及製作相片的過程，發現相片所呈現的「真實」。

試想想攝相者無需知道攝相歷史、演變、技藝等攝相知識，也能夠拍下有意思的相片。攝相發展日新月異，由一門技藝更變為普遍的日常活動。儘管只有少數人懂得如何畫畫，甚至少之又少的人精通繪畫藝術。其中一位攝相發明者塔爾波特（Henry Fox Talbot）更描述攝相為「大自然之筆」（Pencil of nature），即需要懂得運用光線來繪畫。若塔爾波特知道現代攝相活動已無需攝相知識，將會很驚訝。以攝相來記錄現象，就如同使用手提電話和上網一樣，已是我們生活中不可或缺的一部分。由此可見，

我們不需要知道甚麼（What）是攝相，也能夠在日常使用中體會到攝相意義。我們如何能夠做到？如何（How）所問及的過程，才是更值得關注的地方。

以下我將比較照鏡子、繪畫和攝相，來說明攝相是如何呈現現象的過程。

照鏡子可出現無數鏡像，且不能停留，有趣的是要有主體在觀看，它們才會出現。我們常以為攝相就像照鏡子，但相在鏡像中沒法被保存下來。鏡子可以即時呈現世界萬象，但要有一主體在觀看才能實現。然而，當那人一離開時，鏡像也離開，它是非真實存在的（Irreality）。這也就是「空」的概念，事物不是有，也不是沒有，非有非無，非非有非非無，即是沒有任何獨立自存的實體性。鏡像本身是不存在的。鏡子，能照出當前萬千世界；鏡像，也可是當前萬千模樣。鏡像永遠在流動中，而相片，是能夠保存外面世界不停流轉的事物，跨越「現在」時間的限制。所以我們不應用照鏡子來理解攝相。

在繪畫活動中最積極創造現象，即從意識裡改造外面的世界。繪畫所處理的是事物（What）。繪畫者沒有見過蘇格拉底和柏拉圖，但也可以將他們畫出來。可以說，繪畫是「神」的活動，透過我們的手創造出外面的世界。

攝相，則不是創造，而是被動（Passivity）的呈現。外面的世界首先給予攝相者事物形相，再而被攝取。因此，我們需要外面的世界才能攝取外面的相，然而，這個「相」在被攝取時已被轉化、被吸取和保存。攝相是透過眼睛、透過相機等在既定的框架下去觀看。觀看，是較為被動的過程，亦是「被給予」這概念中最重要的一環。透過相機，攝相者將世界放在方格，並將之再呈現出來。所以，構圖就是攝相所要處理的，即如何（How）呈現眼前事物，這便是攝相的主動性和創造性。

然而，無論相片是不是重新呈現（Re-presented, vergegenwärtigt）事物，相片中的「相」卻一直都是存在（Present）的。相片中的人物本身是否現時仍存在則不是重點。對於羅蘭·巴特（Roland Barthes）來說，沒有任何文字或繪畫作品能夠呈現相片

畫與相片亦不同，畫可以說是無中生有的、相對最不依賴外界而存在的，繪畫者說，沒有任何文字或繪畫作品能夠呈現相片

那種確定性。他如此說：「相片永遠不會說謊：或者說，它只能夠對於事物的意義來撒謊，卻永不能偽裝它的存在〔……〕每一張相片都是存在的證明。」

因此，相片那被給予的「真實」，與所攝事物的真實並不相同。相片所呈現的相，是被攝相藝術轉化的真實（A transformed reality），即是被重構的現象（Re-presentation of the phenomena）。

1 原文參看 Henry Fox Talbot, The Pencil of Light,
The Project Gutenberg EBook (2010: 3347), p. 1.

2 馬運增等編著，《中國攝影史》北京：中國攝影出
版社，1987，頁 16-17。

3 馬運增等編著，《中國攝影史》北京：中國攝影出
版社，1987，頁 17。

4 仝冰雪著，《中國照相館史 1859-1956》香港：商
務印書館，2017，頁 81。

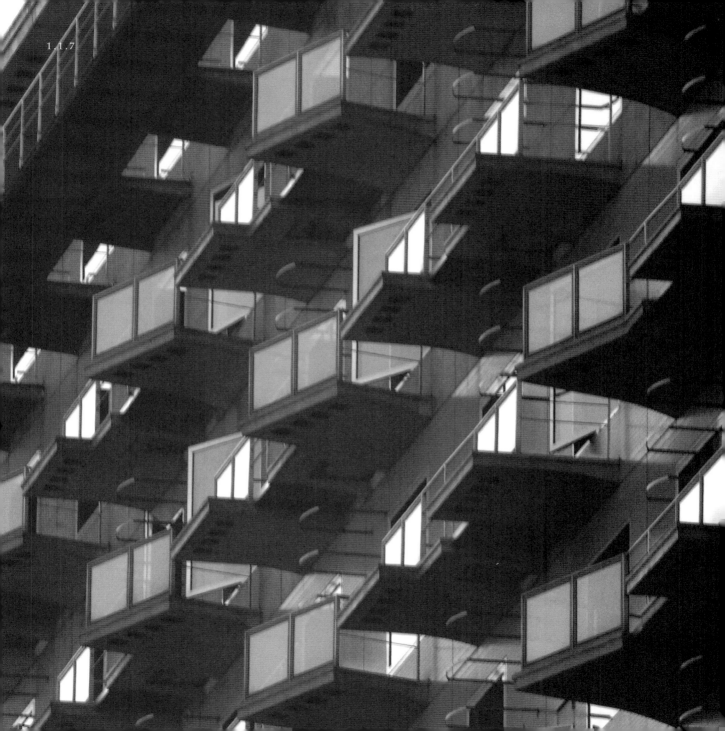

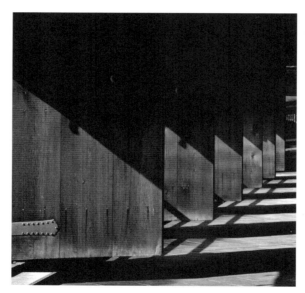

1.1.8

何謂攝相

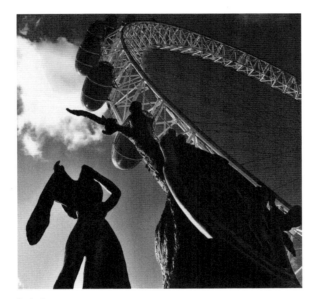

1.1.9

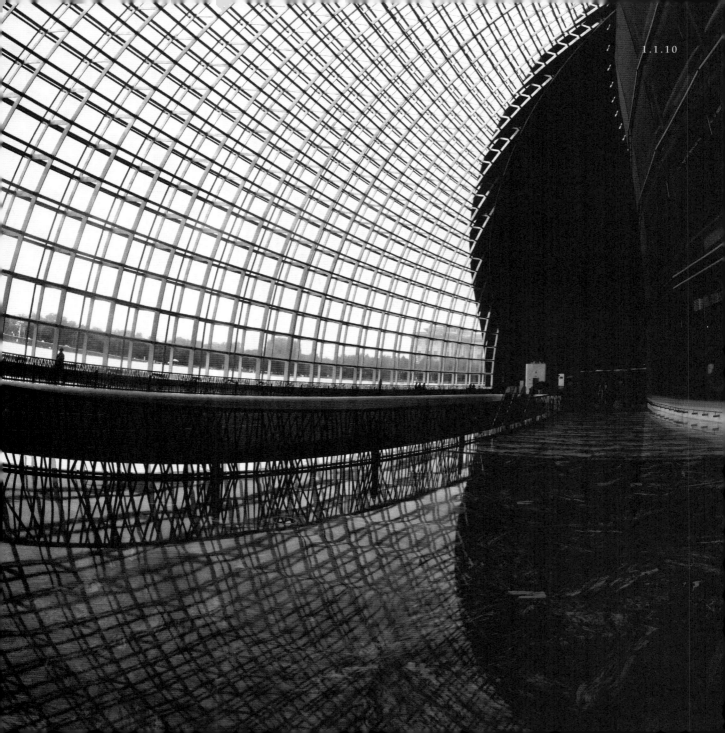

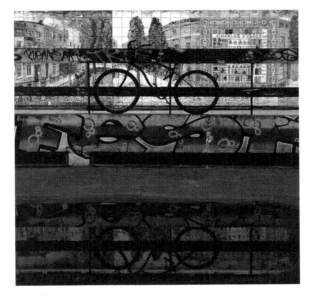

1.1.11

1.1.12

何 謂 攝 相

1.1.13

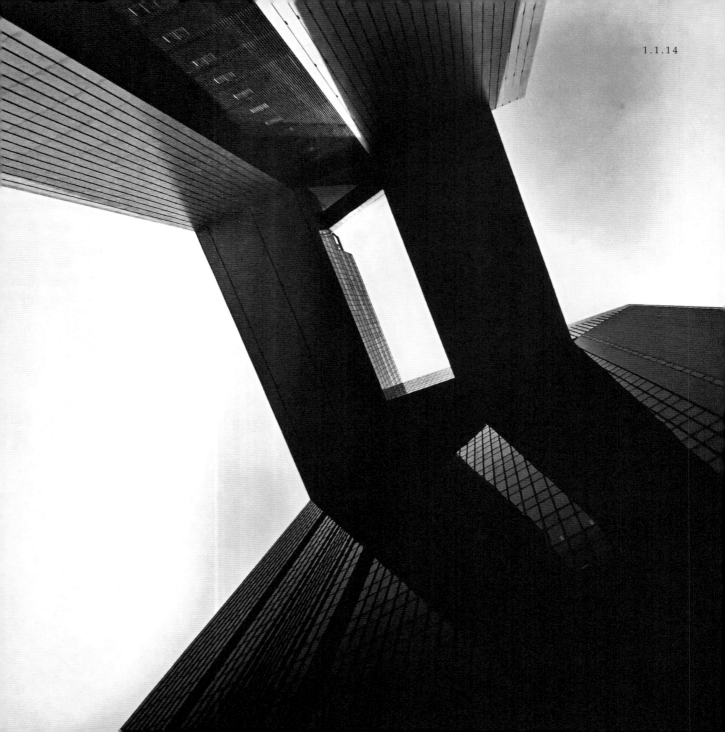

I. 何謂「攝相」？

分隔與連繫——門窗現象學

鑿戶牖以為室，當其無，有室之用。故有之以為利，無之以為用。

——老子《道德經》，第十一章

一個物體，例如普通的一扇門，能夠表現出猶豫、誘惑、欲望、安全、歡迎、尊重的意象時，在精神世界中每個事物可以變得有多麼的具體。假如一個人要對他要開啟過和關閉過的每扇門，以及對他想再開啟的門進行解釋，他就必須述說一生的故事。

——Gaston Bachelard: *The Poetic of Space*（《空間的詩學》）：5

你站在橋上看風景，
看風景人在樓上看你，
明月裝飾了你的窗子，
你裝飾了別人的夢。

——卞之琳〈斷章〉

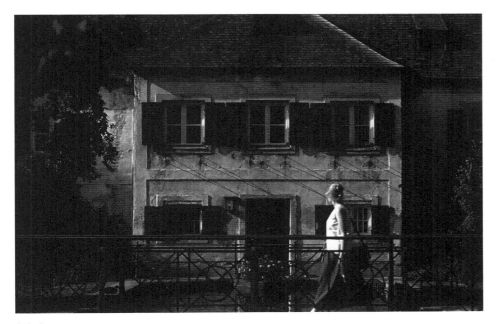

1.2.1

（一）

門與窗是最普通不過的東西，我們在日常生活中都會碰到。門與窗這些建築結構可說是我們生活的特徵。我們經由門進出不同的建築物，經由門進入辦公室上班，經由門返回家裡，並感到安全和得到保護。雖然我們是在屋舍裡面，但可以透過門窗看到外面。作為現代人，我們的生活是受到都市建築物所決定。我們進出屋子，而「進出」建築物之所以可能，完全因為牆上開了個洞口。因此，門與窗限定了我們存在空間性的裡面與外面，既分隔也連繫我們空間性的生活世界。

我往往受到門窗所吸引。我時常都以門窗作為攝影的主題。讀過 Gaston Bachelard 的「外內辯證法」後，再看自己在不同地方所拍攝的許多有關門窗的照片，我開始體會到，要了解「門窗」的現象學，就必須對「外面與裡面」作現象學的分析。據我理解，Bachelard 對外內辯證法的省思是透過對海德格棲居概念作一詩學的解釋。海德格指出，居所不但是建築物的存在基礎，也是我們這些終有一死的人思想的根基[6]。

Christian Norberg-Schulz 探討建築的問題時重提這個概念：「惟有我們佔據了空間，確定甚麼是外面，甚麼是裡面時，我們才會說他在棲居。」[7]門窗是存在論上的存在物，以空間佔據的具體化來建構我們的居所。因為，門窗於存在上既分隔也連繫我們裡面與外面。沒有門窗，我們無處容身，無家可居。

（二）

Georg Simmel 比較門與橋，認為兩者都是連繫與分隔這基本人類活動的最具體例子。「在分隔與連結的相互關係中，橋往往著重後者，同時克服其支持點的分隔，使它們顯露出來，並可以量度；而門則更明確的表現出分隔與連接如何是一體之兩面。」[8] Simmel 認為門的意義比橋大得多，因為門「可謂構成了人類的空間與外界一切事物的連繫，超越了內與外的分隔。正因為門可以打開，但關閉後會產生一種與外界一切事物隔絕的孤離感，比起一般沒有正式建築結構的牆更強烈。」[9]門是人類所創造的界限的開口，就如自然界無限的空間中一個讓人棲

居的洞穴。「因此，一小片空間就跟整個世界結合與分隔，門將洞穴從洞外關閉起來，同時又向外面開放。門給自身設定界限，但有自由，因為可以再次除去這個界限，將自身置於外面。」[10] 至於橋的作用，則是把兩塊分隔的土地連接起來。就橋而言，連接更形重要。人可能過橋後不會再走回頭，但門卻是一間屋子的入口，無論誰人進去都會再經由門走出來。門分隔了外面與裡面，但同時又連接外面與裡面。因此，門是界定外面與裡面、外與內、出口與入口、公與私的含糊界線。

Gaston Bachelard 對外內辯證法的討論，為門提供一個現象學的新視野。對於 Simmel 來說，門的意義在於人性。他說：「由於人類是一種有連繫的生物，時時刻刻都要分離，但是沒有分離就沒有連繫……人類同時又是一種無界限的生物，但又會劃定界限。」[11] 然而，他卻未有清楚說明這種「劃定界限」的性質如何在此在的存在中呈現出來。連繫與分隔，開啟與關閉，正是此在的顯現（Erschlossenheit）與隱蔽（Verdeckung）的存在可能性，而門只是這種可能性的具體化而已。在日常生活中，門除了具有進出的具體化工具作用外，在想像的

各種可能性中，門也可視為幻想的意象。Bachelard 說：「在門這個簡單的標題下，我們要分析多少個幻想呢？因為門是半開啟的整個宇宙。事實上，門就是其中最重要的意象之一，即幻想的根源，把欲望與誘惑堆積起來：開啟存在的終極深度的誘惑，以及征服一切沉默存在物的欲望。門將兩種大的可能性系統化，清晰把兩種幻想區分開來。有時，門閉合著、門掩著、掛上鎖；有時，門開啟著，即中門大開。」[12]

由於人類此在（Dasein）[13] 會把記憶、盼望與情感投射在門上，惟有這樣，「體現在門上」的幻想才得以可能。Bachelard 指出門具有「猶豫、誘惑、欲望、安全、歡迎、尊重」眾多可能的意象時，門似乎是人類精神之謎，有待人去打開。當然，門的意象不一定是正面的，門也可象徵拒絕、恐懼、焦慮、憎恨。門的開與關，以及所有「幻想」，就是此在的存在方式。一扇關閉的門無須打開也可令人產生夢魘，不一定只會引發幻想。羅丹（Rodin）在〈地獄之門〉（The Gates of Hell）中所描述的恐怖情境使我們不敢將門打開。事實上，地獄的恐怖不一定在裡面，未走進去，單從雕像極度痛苦惶恐的表情已得知門內的恐怖。有關

界限與非界限，以及內與外的含糊性上，Bachelard 就門的幻想所作的所有比喻都是此在存在的可能方式的反映。「他知道門有兩種『存在物』，門在一種雙向的夢中喚醒我們，門具有雙重象徵意義。」14

Bachelard 清楚知道外面與裡面的辯證法會帶出空間的問題，但這個辯證法的經驗是此在空間性的問題。「裡面與外面不會屈從於它們的幾何對立上……要從意象的現實中去經驗這種關係，就必須保持為親密與非確定空間之連續體的同代人。」

門進一步限定棲居的存在地方，從他人的公眾領域區分開來。海德格認為，門不單是限定外面與裡面的人工建築，更是此在空間性的指標。海德格在〈築、居、思〉中指出：「我們始終是這樣穿行於空間的，即我們通過不斷地遠遠近近的位置和物那裡的逗留而已經承受著諸空間。當我走向演講大廈的出口處，我已經在那裡了……倘我不是在那裡的話，那我就根本不能走過去。我從不僅僅作為這個包裹起來的身體在這裡；不如說，我在那裡，也即已經經受著空間，而且只有這樣，我才能穿行於空間。」15

門的確不僅僅是內裡洞穴與外在世界的邊界。門是連繫，是不同房子之間的重要連繫。由建築圍牆所限定的範圍會劃分為不同的地方，有不同的功能，對居住的人產生作用。門既分隔各個房間，也連接各個房間。門也為我繪畫出經驗世界。門雖然關上了，但同時也開啟著。門對我來說是上手（das Zuhanden）的東西，因為門屬於我的家──我此在的居所。在《存在與時間》中，此在的存在的意義之一就是「在之中」（In-Sein als solches）。此在跟其他內在世界的存在物不同。「在之中」具有「居所」的存在特徵。海德格指出，「『之中』（"in"）源自 Innan，居住，habitare，逗留。"an"（『於』）意味著…我已住下，我熟悉，我照料……而 "bin"（我是）這個詞又同 "bei"（緣乎）聯在一起，於是『我是』或『我在』復又等於說：我居住於世界，我把世界作為如此這般熟悉之所而依寓之、逗留之。若把存在領會（verstehen）為『我在』的不定式，也就是說，領會為存活論（existenzial）環節，那麼存在就意味著：居而寓之……同……相熟悉。因此，『在之中』是此在存在形式上的存活論術語，而這個此在在具有在世界之中的本質性機制。」16 在世界之

中就是在前反省及前存在論理解的到上手（zuhandene）的世界中棲居。在我們棲居的有限空間內，會在某一特定「房間」遇到一切熟悉的事物。「這種『給予空間』，我們也稱之為設置空間。這種活動向空間性開放上手的東西。」17 門為給與的空間設置空間，只有這樣，我們才可棲居。

顯然，在我們日常生活中，待人接物時，都視門為理所當然的事物。然而，曾經熟悉的門有時會變得陌生。門裡熟悉的東西給關起來。跟內裡世界有所聯繫的記憶與經驗給封鎖起來。門從上手者變為在手者。美國女詩人 Emily Dickinson 曾寫過一首美麗的詩，內容是關於一扇改變了意義的門：

〈回歸〉

我離家多年
如今，待在門前
我不敢將門打開，唯恐出現一張
從未見過的面孔
茫茫然的凝視著我
問我有何貴幹——我離開了一生的時間
那裡是否還是我的居所？

刺破我的耳朵
那沉默有如翻滾的大海
掃視旁邊的窗子
我感到困擾不安

但從前從未發抖
有危險及死亡要面對
我懼怕一扇門
我木訥的笑了一笑

我按著鎖
我的手，戰戰兢兢的格外小心
唯恐這奇異的門會彈開
使我呆立當地
我把手指移開
像玻璃般謹慎
我細意傾聽，像小偷一樣
氣喘喘的逃離屋子18

溫情、愛情、快樂、憂愁等曾是門裡世界內容的諸般情緒都封鎖起來，永遠無法再經驗得到。只有記憶仍在迴盪。過去記憶

的每一再現（Vergegenwärtigung），門既是提示也是限制。門分隔過去與現在，也連繫過去與現在。同一扇門同樣具有猶豫、後悔、疑惑等象徵。Bachelard 可能會嘆息的回應這首詩：「有多少扇門是令人卻步猶豫的門？」[19]

（三）

窗是門的派生物：作用是開啟及關閉某處地方。窗像門一樣是牆上的洞口。最明顯的分別是，我們以身體進出門，而以視線進出窗戶。Georg Simmel 認為門比窗子具有更根本的意義。像門一樣，窗子把裡面的居所與外面的世界連接起來。Simmel 解釋：

「窗子的目的性的情感幾乎完全從內而外；在那裡是望出去的，並非望進去的。因為是透明的關係，窗子可謂連續不斷的創造了裡面與外面的連繫；但是，正如只限於視線上一樣，這種連繫是單向的，因此門具有更根本更深層的意義，而窗子只具有某些意義。」[20]

門內的世界是私人的世界。因此，門把外面的公眾世界與裡面的私人世界分隔開來。分隔後，窗子具有連繫的作用：從窗子往外看，會再一次與外在世界連繫起來。正因如此，Simmel 認為窗子的基本意義是完全單向的從內而外。事實上，許多窗子都裝有簾幕、百葉簾或垂簾，以防外面的人偷窺或觀望。望進別人的窗子通常都是沒有禮貌的。商店或陳列室的櫥窗或許例外，因為櫥窗的作用就是吸引人望進去。因此，窗是私人世界與公眾世界的邊界。牆壁築圍起來的私人家居只容許出現兩種洞口：門與窗。甫進入屋子，我的身體就會待在家裡了，而我跟外在世界的連繫是透過往窗外看而建立起來的。事實上，我可以把所有窗子和窗簾關上，並將自己關在牆內。給這一關閉的空間設置空間，就創造出自己不受騷擾的私人世界。這個棲居的地方，加上我軀體的存在，成為我經驗方向的靈點。我可隨著自己意願隨時打開窗戶與外界建立連繫。又或者，我可以經由門口踏出家門回到大家的公眾世界。但同時，門與窗又阻止外界侵犯我的私人世界。

然而，門與窗有一重要的差別。門讓人進入，而窗子則讓自然光線與空氣進入。沒有窗的房間是不適宜人居住的。現代建築技

術的進步，情況才有所改變。電燈和空氣調節等裝置，改變了通風設備的基本功能。雖然如此，窗子的主要作用依然是分隔與連接的現象。

自然光線與新鮮空氣。

（四）

在沙特《無路可出》（No Exit）一書中，沒有門窗的密室是地獄的象徵。因此，人類存在的特徵具有在存在論上將自身超越到世界的可能性。一間密室實在並不是人類的居所。牆上的洞口，即門與窗，實在是此在超越性的具體化。只因此在的本現（Wesen）在於時間境域中顯現出來，門與窗才有分離與連接的可能。裡面與外面實在是相同的，只視乎此在的投射而定。

門與窗分隔與連接的現象。拍攝這些門窗的照片時，我運用了現象學的看以顯示分離與連接的現象。據我理解，攝相是透過光線作用展示某一對象的藝術。"Photography"（攝影）一詞源自希臘文 "photon"（光）與 "graphein"（繪畫）。攝相師必須知道如何運用光線來繪畫。一般人都誤以為攝相的作用是記錄現實。人們希望拍攝他們所見事物，並相信所拍照片是事件甚至是現實的真實複製品。然而，攝相的影像從來都不是現實的複製品，而是有意識或無意識選擇甚麼為拍攝對象的產物。根據鏡頭、快門、景深、孔徑，任何拍攝的對象都有無數表達的方式。攝相師將某一對象的某些特定看世界的方法，即一種攝相的看（photographisches Sehen），而同時又是一種現象學的看（phenomenoligisches Sehen）的方法。攝相的看的目的是將某物件的多餘部份放進弧內。前景與中景，光線的對比、色彩的運用等考慮是攝相還原（photographische Reduktion）。借用現象學的術語的主要議題來說，攝相的意義就是運用相機讓某物件以預計的方式自我呈現。

過去二十年來我周遊世界各地的城市，開始對門窗著迷。香港、北京、京都、威尼斯、三藩市等地不同形狀的門與窗在建築設計上呈現了文化多樣性。每個文化都有其獨特模式的門與窗。不過，我的興趣並不是描述這些門窗的不同意義，而是探討拍攝這些門與窗的現象學經驗。本文旨在描述有關這些門與窗的現象學經驗。

我所拍攝的門與窗的照片就是我在攝相的看與現象學的看的實驗。我會以兩張照片為例，說明分隔與連繫的現象。

照片 1.2.1 可說是文章開首引述卞之琳〈斷章〉一詩的圖畫版。一個女孩在橋上走路，看著窗子，而屋子裡有人透過窗子看著女孩。窗子把外面的女孩與裡面的人分隔開來。攝相師既看著女孩也看著窗子。三者的關係錯綜複雜。但在照片中，只有橋上的女孩是清晰可見，窗子背後的人是遮蔽著的。另一邊則有攝相師，但他的存在只有透過推論才得知。但某程度上三者都互有關連，因為在拍攝這張照片時他們都在同一時空。

照片 1.2.2 所表現的關係完全不同。照片中有一窗子，窗外、窗內以及攝影師的樣貌共冶一爐。原本，陽光會把街景反映在窗子上。只因攝相師站在窗前遮蔽著太陽，才將窗內的情形映照出來。在書堆中看書的日本人顯現在攝相師的影子上。在窗子上，裡面、外面以及攝影相師三者都連繫起來。

我同意 Bachelard 的看法，他認為門與窗充滿象徵意義。每一扇門與窗都為人類提供一特定的遭遇。在日常生活中，每一建築物的這些最常見建築特色都給視為理所當然。只有看著門與窗，才可以真正看到裡面與外面的辯證關係。每扇門窗之內都有棲居的此在的獨特世界。每個屋子的裡面，都向外面自由世界開放。

在這方面，Georg Simmel 那篇文章的結論可謂最為恰當：「門圍起了的他或她的家居存在，這的確意味著他們的家居存在的不受打擾整體中分隔出部分來。但正如無形的限制開始成形一樣，它的限制性之所以有其意義與莊嚴性只在於門的可動性所說明的事實，那就是隨時從他的限制中踏進自由的可能性。」[21]

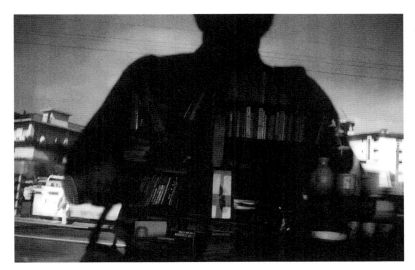

1.2.2

5 "How concrete everything becomes in the world of the spirit when an object, a mere door, can give images of hesitation, temptation, desire, security, welcome and respect. If one were to give an account of all the doors one has closed and opened, of all the doors one would like to re-open, one would have to tell the story of one's entire life." Gaston Bachelard, *The Poetic of Space*, trans. Maria Jolas (Boston: Beacon Press, 1969), 224.

6 參看 Martin Heidegger, "Building Dwelling Thinking," in Poetry, Language, Thought, trans. Albert Hofstadter (New York: Harper & Row, 1971).

7 Christian Norbery-Schulz, Architecture: Meaning and Place (New York: Rizzoli International Publication, 1986), 22.

8 Georg Simmel, "Bridge and Door," trans. Edward Shils, in Rethinking Architecture, ed. Neil Leach (London: Routledge, 1997), 67.

9 同上。

10 同上。

11 同上。

12 Gaston Bachelard, 同上引，p. 222。

13 海德格哲學用語：指人的存在 (Dasein)

14 同注 8，p. 223。

15 海德格：《築、居、思》頁 1200。

16 海德格：《在在與時間》頁 67-68。

17 德格：《在在與時間》頁 137。

18 The Complete Poems of Emily Dickinson, ed. Thomas H Johnson, Boston: Little Brown, 1960. pp. 299-300. 王劍凡中譯。

19 Gaston Bachelard, 同上引，p. 223。

20 Georg Simmel, 同上引，p. 68。

21 同上，p. 69。

II. 分隔與連繫 —— 門窗現象學

攝相：時與空之凝固

「我的酷愛從來不是攝相本身，

而是它呈現的一種可能，

通過忘記自我——這點很重要——

來捕捉拍攝對象若干分之一秒的情緒和畫面的形式之美，

換句話說，

就是畫面喚起的幾何結構的美感。

我沒有一點提示，

也不想去證明甚麼，

你看到的，

感受到的，

那雙驚訝的眼睛會做出反應。」

——亨利‧卡蒂埃‧布列松（Henri Cartier-Bresson）

1.3.1

1. 凍結時間和空間

古希臘埃利亞的芝諾（Zeno of Elea）很高興知道箭頭悖論，即箭在飛行的同時是靜止的，可以輕易地通過攝相被證實。就像 Aaron Graubert 在「放飛之箭」[22] 相片中所做的那樣，在瞬間將它固定在一個空間裡。箭在飛行中卻被凝固在這個鏡頭裡，這種情況只能和攝相一起才有可能，攝相成為了當代生活中主導地位的媒介。它是一種日常行為，在我們日常生活中，不可能不遇到攝相圖像，人們用數碼相機或者手機拍照，我們相信現實事物和經驗通過咔嚓不停地拍照就能簡單地捕捉到的。幸福的事件、美麗的風景、我們心愛的人都很容易用相機記錄下來。我們不必考慮這種活動的過程。這些拍攝的相片被認為是過去事件的證據、現實的複製品、經歷精確的複製和記憶裡的圖示。

人們經常困惑相片到底是甚麼，它到底和其他圖像有何不同，比如繪畫、素描、雕刻或雕像。更有趣的是，他們會問攝相行為、製作相片過程、拍照過程與繪畫中的其他創作行為有何不同。攝相第一次出現在一八三九年，成為了一項科技發明，從那以後，攝相活動在高科技的技能協助下已迅速發展成了一種最常見的行為。現在只有少數人懂得如何繪畫或素描，甚至精通這樣的藝術的人屈指可數。但幾乎每個人都能拍照，在他們用數碼相機隨意拍攝的很多照片中，有時還有好的和有美感的照片，卻不懂任何攝相的理論和技巧。當攝相的創始人之一塔爾波特（Henry Fox Talbot）將攝相創造為「自然之筆」，也就是用光來繪畫，攝相成為了一項嚴肅的事業，它涉及到光、化學和技術的知識。如果塔爾波特仍然存在現世，肯定會驚訝地發現，當代攝相不需要任何攝相知識。對現實的攝相記錄，就像通過手機或互聯網進行交流一樣，被視為我們日常活動的一部分。

然而，攝相所能做的遠比僅僅捕捉所有的經歷和事件更有趣。在畫面中凍結物體的時間和空間，並在圖像中再現物體的能力超出了一般的經驗。沒有其他的藝術能力可以達到這個目的。讓我們看兩個例子來說明這一點：

這是不可能的姿勢。相 1.3.2 中的男士當然不能保持這種姿勢而不掉進水裡。這張相片的圖像只能在極短的片刻間完成。看著

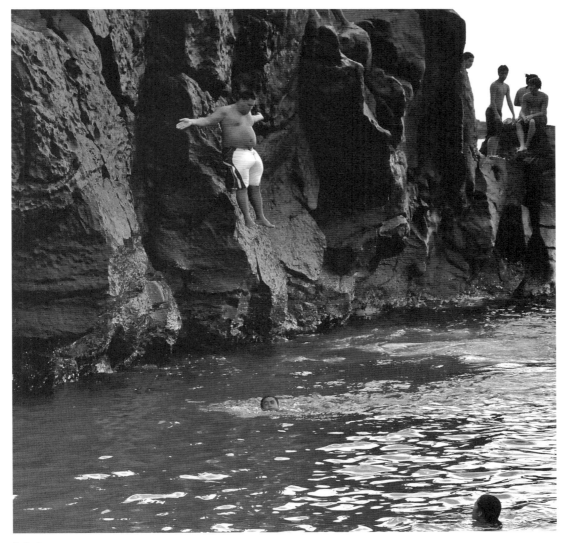

1 . 3 . 2

這張相片，我們可以看到這位跳水男士下落的動作的一瞬間，不過我們知道隨後他一定掉進水裡。這張相片是在過去拍攝的，但是這個不可能的姿勢如今作為拍攝圖片被重現出來。換言之，拍攝圖像不僅涉及被拍攝下來的物體或事件，而且也有一個被看到時就能顯示出本身的時間結構。這位半空中跳水男士只停留在相片之中，但事實上他肯定瞬間跌落水裡。

讓我們看看我二〇〇六年在京都拍的另一張照片。[23]這張照片的有趣之處是把三維以上的空間刻進了平面拍攝圖像裡。不僅我面前的視域場景的廣度和深度都被捕捉到了，而且還有摩托車後面的石牆。當我拍攝這張照片的時候，我處於我的知覺方向的零點；我只能注意到我前面左右方向的東西。除了通過影像之外，對我來說，身後的事物我是不可能有所感知的。然而，在一定的光照和環境條件下，這個四維感知範圍通過相機記錄到靜止的攝相圖像中。與大多數照片不同的是，拍攝者是在圖像之外的，而在這個特殊的照片中，拍攝者也在同一幅拍攝圖像中共同再現。

因此，攝相圖像與繪畫、素描等任何其他圖像都是完全不同的，因為它具有代表現實的本體論要求和對時間和空間的凍結。

2. 攝相與繪畫

當現象學出現時，攝相就已經有五十多年的歷史了。早期的現象學家對這種文化現象並沒有太大的關注，事實上，它從來就不是現象學研究最重要的題材。可以肯定的是，胡塞爾（Edmund Husserl）時代的攝相文化還沒有像今天的當代世界涉及如此廣泛。事實上，胡塞爾在一八八年至一九二五年間的一系列關於感知、想像和意象意識的講座中，已經注意到攝相圖像的獨特性。他認為照片是我們想像中展現的的圖像（Bild）的一個例子。在《想像與圖像表象》（*Phantasie und Bildliche Vorstellung, 1898*）中，指出感知與想像的本質區別在於不同的意識模式；即表現存在的事物（gegenwärtigen）和以重新呈現（Vergegenwärtigen）不存在的事物在展示中的不同。「只有重新顯示出來；彷彿它就在那兒，但只是好像，在我看來它在圖像裡。」[24]

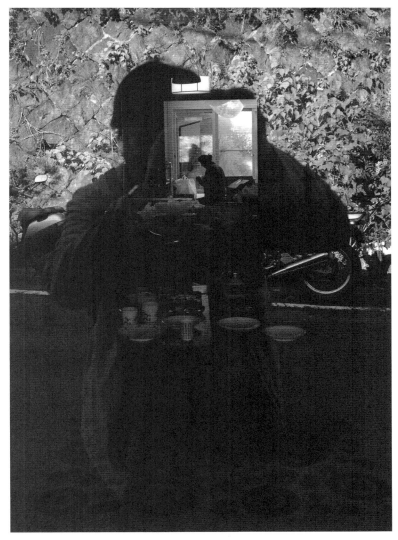

1.3.3

一張相片或一幅畫是想像意識複雜結構的一瞬間。胡塞爾將相片區分為可感知的物質對象，作為純粹外觀的被拍攝物體（Erscheinung），以及相片的主題。然而，胡塞爾在其一九○四／一九○五年的講座中，把看相片作為繪畫、雕刻和雕像中的例子之一，進行了更深入的討論。他在後者的三重結構中區分了感知理解和幻想理解：「我們有三個對象：（1）實體圖像，由畫布、大理石等製作的實體；（2）展示或描繪的對象；（3）被描繪或被描繪的對象。對於後者，我們更傾向於說簡單的圖像主題（Bildsubjet）」：對於第一個對象，我們更喜歡實物圖像；對於第二個，喜歡的是展示的圖像或圖像對象（Bildobjekt）。25

在這次講座中，胡塞爾可能給出了關於相片第一次具體的現象學描述：例如，我們面前這張展示著一個孩子的圖像，它是怎麼做到的呢？主要是通過素描了一張整體上確實很像這個孩子的圖像，但在大小及顏色等方面明顯偏離了它。當然，我也不是意指這個令人反感的灰紫色的小型小孩不是說這個孩子，也不是代表的孩子。它根本就不是這個孩子，只是它的攝相圖像〔……〕照片作為實物是一個真實的物體，在感知上也是這

樣拍攝的。然而，前者則只是純粹顯現的東西，既從未存在過、也永遠不存在，當然，我們即使在一瞬間也不會把它當作真實的東西來看待。因此，我們將描繪的圖像、具有描述功能的並通過描繪圖像主體的顯現物品，與實物區分開來。26

當然，胡塞爾言下之意是說照片的內容只展示了客體本身的圖像。照片上的圖像並不存在。但必須有「展示的圖像和圖像主體之間的區別，真實出現的對象和通過它表達和呈現的對象之間的區別。」27（胡塞爾 2005:22）然而，胡塞爾並沒有進一步區分攝相的圖像和繪畫的圖像。在我看來，胡塞爾認為相片和繪畫屬於同一類型的圖像。事實上，二者的區別在攝相史上是爭論不休。28 當中爭議的關鍵問題不在於攝相是否是一種藝術，而在於攝相的本體論地位。在繪畫中，畫家不管是否涉及到現實世界，都可以創造出他／她自己的純粹的幻想或想像。在達利（Salvador Dali）的超現實主義（Surrealism）繪畫中的物品並不存在。然而，相片中的事物必須是從現實世界中呈現的真實物體中拍攝的。不管這些東西看起來多麼假，它們都是真實的東西。所以從來不會有一張完全假的相片。

在《康德與形上學疑難》（Kant and the Problem of Metaphysics, 1929）中，海德格（Martin Heidegger）用相片來說明康德（Immanuel Kant）所運用圖像（Bild）的不同含義的概念。死人面模和相片的區別在於相片的本質是複製性質（Nachbild）。然而，基本上照片與死人面模所展示的差不多。死亡面具通常可以顯示出某死者的面容模樣，但其實死者的屍體本身已顯示了這張面孔。同樣地，面模本身也顯示了一般死人面模的大概模樣，就像照片不僅展示了拍攝物，而且還展示了攝相的一般表達方式。[29]他還對屍體、死人面模和照片在注視和較概括的圖像概念兩方面的區別（anblicke）之間提出了疑問。通過提出這個問題，海德格對康德感官構成作出現象學的批評。

中眾多不同的類型。」[30]然而，客體和圖像之間的關係已經成為一個問題：通過對相片的理解，我們不得不解釋想像意識如何以及為何能夠區分所感知的「真實」物體、與攝相或相片上所顯示的圖像的不同。

可以肯定的是，胡塞爾、海德格和沙特確實注意到了攝相現象。雖然觀察到相片與繪畫或其他圖像的區別，但是攝相行為和攝相事實的本質卻始終沒有得到現象學探討的認可，其中最早的現象學攝相作品之一來自於休伯特·達米施（Hubert Damisch，台譯余伯特·達彌施）。在〈攝相圖像現象學的五個注釋〉（1963）中，他以現象學角度對照片圖像作出分析。認為照片不僅僅是一個外在物體的畫面，而是一個歷史組成的文化對象。因此，它需要一個極其清晰的分析。照片圖像不屬於自然世界。它是人類勞動的產物，也是一種文化客體——在現象學意義中——是不能從它自身所源自的歷史意義和它必然可預期的未來明確分隔開。[31]現在這一系列問題不僅包括照片不單是顯示圖像的薄紙一張，還包括攝相活動，即當中攝相者、攝相行為、相機、相片的產生，以及相片本身等方面。

在《想像》（The Imaginary: A Phenomenological Psychology of the Imagination, 1940）中，沙特（Jean-Paul Sartre）以海德格類似的方式研究攝相現象。相片與心裡的圖像不同之處在於它是一種可被理解的物體及圖像：相片最初是作為一個客體（至少在理論上是這樣）發揮作用的。而思想中的圖像本身就是一種圖像〔……〕心裡的圖像，漫畫，相片都是同類

1.3.5

1.3.6

攝相：時與空之凝固

攝相的主要爭議之一是相片圖像的本體論地位。攝相是否是一種藝術的爭論忽略了攝相和繪畫的本體論區別。安德烈·巴贊（André Bazin）在一九六七年發表的關於攝相照片本體論的經典文章中明確指出：「攝相與繪畫的創造起源不同之處在於攝相本質上的客觀特性。一個物體的本身是借助於一非生物的媒介完成複製，也是第一次，圖像沒在人類的創作介入就能自行誕生。只有在所選擇拍攝對象的過程中才會摻進攝相師的個性，並以他心中想要的方式拍攝。」32 客觀特徵不僅是指圖像與外部世界之間關係的客觀性，而且指出相片必須通過相機的鏡頭（德語中的 Objektiv，法語中的 Objectif）來生成的事實。因為每一張相片都必須拍攝已存在的物體。與畫家不同，攝相師從不創造物體。攝相是從所給予的物體開始決定如何拍照。正如法國偉大的攝相師亨利·卡蒂埃-布列松（Henri Cartier-Bresson）富有詩意地評論過：「攝相對我來說，是隨專注觀望而來的一瞬間自然產生的行動，它能捕捉到剎那和永恆。攝相是瞬間反應，繪畫卻如深思。」33 拍攝取決於「關鍵時刻」（Decisive moment），其中的挑戰在於如何攝取外在事物或事態，並將它立體的空間和時間轉化到相片紙的平面上。

因此，攝相開始於「實事本身」（The thing itself / die Sache selbst）。在《明室》（Camera Lucida, 1980）中，羅蘭·巴特（Roland Barthes）把這種攝相所指的本體論地位作為攝相的創立秩序34。他把攝相指稱對象從所有表達意義系統中區分開來。

他解釋到：「我所指的『攝相指稱對象』（Photographic referent）不是圖像或符號，而是那些曾實在出現在鏡頭前、必然真實的事物，沒有它就沒有相片。繪畫可以在沒有看到實物的情況下假裝是真實的事物。當然，文章由符號組合而成，雖然他們也有指稱對象，但這種支撐對象大多是『虛構的想像』（Chimeras）。與這些仿製性質相反，我永遠不能否認在攝相中事物的存在。這裡有一個重疊立場：現實和過去。由於這種限制只存在於攝相中，我們必須把它看成是攝相的本質（……）因此，攝相的所思項（noeme）的名稱將是：那曾經，或者再次是：難消除者（'That-has-been' or again the Intractable）。」35

然而，攝相圖像的歷史存在只是相片的本體論基礎，這也不能顯示其存在意義。攝相指示物的存在是要被看見和被解讀的。可以肯定的是，我們想在任何相片中看到的，不僅僅是事物的存在，而是來自相片包含的資訊，就是那指稱對象除了在相片紙上展示他過去的本身，也將本身重新呈現在當前。約翰·伯杰（John Berger，台譯約翰·伯格）對這一現象評論到：「照片捕捉到了那一刻流動的時間所發生的事件。所有的照片記錄的都是過去的，但在這些照片中，過去的剎那被捕捉到了，不像實際上的過去，照片永遠不會通向現在。因此，每張照片都向我們展示了兩條資訊：一條資訊是關於拍攝的事件，另一條資訊是關於間斷性衝擊的驚訝。」[36]

事實上，相片就是當被拍攝事物通過相機放入時間和空間的框架時，一種對世界的某種概述的紀錄。在攝相事件中，某事或人（或任何東西）在這個特定的世界中如何呈現的表象，就在一剎那的拍攝中，從現實的時間和空間攝取進來了。因此就像記憶，相片保存了世界在時間和空間中的瞬間。但被記錄到的瞬間和看到相片的瞬間之間，存在著「一種混沌」（An Abyss），被記錄到的時間和空間之間是不連續的。根據約翰·

在現實中，所有的相片皆源自於事物的絕對給予性。然而，當拍攝物被相機拍攝到一個特定的畫面裡，將時間和三維空間簡化為菲林圖像或數字數據，通過這些數據，相片由此產生及成倍增加。然而，所有事物轉化成相片圖像時都會毫無疑問地改變了。

巴特進一步解釋道：「我所看到的曾在這裡了，它因此延伸在這個介乎無限到主體之間延伸（操作員或觀眾）的地方；曾在這裡，卻又迅速分離；它絕對、它毋庸置疑地出現過，但已經被延連分化了。」因此，被拍攝物與攝相指稱對象之間的區別是本體論的。

一方面，指稱對象是指事物的原始給予的；另一方面，被稱為「曾在那裡」（noeme）成為了相片本身。指示對象必須來自過去的事物才得以存在。然而，每當相片來重新呈現時，上面的圖像總是為此時此刻被拍攝的。是被拍攝下來的人和物是否存在於現在都不再是問題。對於巴特來說，無論寫作或繪畫在確定性方面都不及照片。正如他所說：

「攝相從不撒謊；或者更確切地說，它可以對事物的意義撒謊，但在本質上是有傾向性的，它從不對事物的存在撒謊。每張照片都是存在的見證。」

伯杰的說法，記憶中的圖像和相片兩者的根本區別，在於記憶裡的圖像是延續著的經歷所遺下的殘餘，但相片隔離了中斷的瞬間的表象。當我們看到任何一張照片時，我們都知道它是關於過去的事件，「一個確定的存在曾在此」。然而，它是在何地、何時、為何，以及如何被拍攝的，相片則未有說明。它傳達的資訊有待人們觀察和理解。

在觀察這張相片的過程中，巴特的知面（Studium）和刺面（Punctum）的區別作為兩個基本點，但未必是相反的主題。知面指的是一種普遍的興趣，「但對某事物的專注，對某人的好感，是一種普遍的、熱情的傾注，當然，但它沒有特別的敏銳性。」（巴特 1980：27）另一方面，相片的刺面[37]是指令觀看者產生刺痛、灼痛感，對觀眾來說是令人沉痛的。巴特提出兩個方法，以區分觀察照片圖像的兩種本質目的。在我們每天看到的大多數照片中，我們把呈現的內容看作是一般的表象，即我們從這些圖像中辨認出人物、汽車，以及世界上的一般物體。當然，我們可能會對相片上的顏色、對比度和構圖感到愉悅，也會大致了解照片內容所表達的含意。然而，這些相片並沒有刺面，也沒有像某些對我們有影響的特殊情感的東

西那樣吸引我們的注意力。

我們能從相片中讀出的含意取決於對其來龍去脈的了解。看相片不僅是把它當做圖像，而是將之當成文本解讀。但讀懂其中文本需要努力探究其背景的複雜性。維克多‧柏根（Victor Burgin）堅稱：「要透徹明白相片不是簡單的事情：相片是我們可以稱之為攝相話語的文本，但這話語，像其他任何超越本身的參與話語的攝相文本，構成了複合的文本間關係，是在某種文化和歷史緊要關頭裡的『理所當然地』先前文本內容的一系列重疊。」[38]如果看相片不是匆匆一瞥和檢查，而是觀眾和相片之間的一種自覺的、認真的解釋性話語行為，那麼這種「看」是為了揭示可見圖像所產生的無形的複雜性和模糊性。這啟示了我們去思考圖像的文本與觀眾之間的互動關係。它們可能是美學上的、文化上的、社會性的、意識形態的，或者僅僅是某種特別關係。但我們從來沒有完全讀懂或詮釋任何一張相片。只要觀看一直存在，知面與刺面的辯證關係就會一直存在。

相片是攝相師的作品。根據約翰・伯杰的說法，相片是攝相師目睹某一個事物和事件時，認為它值得被記錄的結果，相片本身已帶有它所記錄的那件事的資訊，而資訊最簡單的內容是，由攝相者決定所看到的事物是否值得記錄下來。[39]攝相和繪畫的根本區別，除了客體的本體論差異之外，還在於它們的製作方式不同。以前所有的藝術作品，像繪畫或雕塑，都是基於雙手的靈巧度；但對於攝相，主要的行為就是觀察，而整個生產過程由相機所有的內置程式來處理。事實上，這種觀察的過程不是直接透過肉眼，而是通過鏡頭，在配合速度光圈的特定調校和菲林，就有了相片的模樣。所以相片不僅是攝相師的成果，也是得益於相機技術裝置和程式。事實上，現代相機已設有自動拍攝程式。相片不需要攝相師就可以產生。然而，在這種情況下，攝相的本質發生了改變。如果相機後面沒有攝像師，全過程只有機械或電子的圖像複製，就無攝相而言。

攝相剛出現時，被認為是塔爾波特（Henry Fox Talbot）所形容的「自然之筆」，正如前面提到的，「攝相」一詞意味著用光繪寫。光是攝相的必要元素。沒有光也就沒有攝相。但沒有以光「繪畫」，就沒有製作的相片。用光「繪畫」當然也只是一個比喻，即就是通過相機鏡頭來看這個世界。因此，攝相的重要部分當然不在相機，而是學會在拍攝中觀看。愛德華・韋斯頓（Edward Weston）是其中一位現代重要的攝相師，強調了這種觀察的重要性。他說：「因此對攝相師最重要也是同樣最困難的任務不是運用相機或者沖洗照片的技巧，而是從以攝相的方式觀看（Photographic seeing）——利用工具及過程所賦予的拍攝能力，學會如何觀看拍攝的主題，以便於拍攝者隨心所欲地將他面前所見景象的元素和價值轉化成他符合心意的相片。」[40]

我們通過相機的取景器來進行攝相的觀看。因此，從本質上說，它是一種有限制而不出於「自然定位」（Natuaral standpoint）的觀看。取景器的取景框決定了照片上的景象範圍。無限延伸的感性世界被框進在某個畫面裡，因此在最初的三維空間和時間裡的世界因此而轉變了，或者借用現象學的術語說，還原（Reduced）到二維的菲林平面上。攝相的觀看就是把感性世

界還原到一個用攝相所框著的世界。這是攝相還原的第一步。在還原了的邊框內，根據拍攝者的視覺，再將周圍所有不必要的元素排除，進一步還原到拍攝主題的畫面本身，而這主題必須位於明確的範圍內。因此，背景和前景可能會改變；光線的對比度和顏色的運用才可以控制，以便於攝相師通過他／她的視覺，按照有意識的目的，形成一個明確的構圖。攝相觀看就是讓這主題事物在各種各樣的自然生活世界裡展示自己，並賦予其主題在作品中植入的秩序和意義，通過相機程式的還原，攝相觀看的事物和事件可以以上千種方式表現出來。

22 參看 Aaron Graubert．放飛之箭。

23 關於這張照片詳細的現象學分析，請參考 Hans Rainer Sepp, "The Reality of a Photograph: Chan-Fai Cheung's 'The Photograph'. In Kyoto" 本書第二部分第 I. 章

24 Edmund Husserl, Phantasy, Image Consciousness, and Memory (1898-1925) Trans. John. B. Brough. Dordrecht: Springer, 2005, p. 18.

25 參看 Ibid, p. 21.

26 胡塞爾在 1898 年 9 月 3 日、4 日到 10 月 3 日的早期講座中對一張孩子的照片做了類似的描述。然而，形象意識的三部分瞬間尚未分化。Edmund Husserl, Phantasy, Image Consciousness, and Memory (1898-1925) Trans. John. B. Brough. Dordrecht: Springer, 2005, p. 109.

27 Edmund Husserl, Phantasy, Image Consciousness, and Memory (1898-1925) Trans. John. B. Brough. Dordrecht: Springer, 2005, p. 22.

28 參看 Aaron Scharf, Art and Photography, London: Penguin Books, 1974, pp. 233-248.

29 參看 Martin Heidegger, Kant and the Problem of Metaphysics. Trans. Richard Taft, Bloomington: Indiana University Press, 1990, p. 64.

30 Jean-Paul Sartre, The Imaginary: A Phenomenological Psychology of the Imagination, Trans. Joanathan Webber, London: Routledge, 2004, p. 19.

31 Hubert Damisch, "Notes for a Phenomenology of the Photographic Image" in Alan Trachtenberg ed. Classic Essays on Photography, New Haven, CT: Leete's Island Books, 1974, p. 288.

32 Andre Bazin, "The Ontology of the Photographic Image" in Alan Trachtenberg ed. Classic Essays on Photography, New Haven, CT: Leete's Island Books, 1974, pp. 240-241.

33 Henri Cartier-Bresson, The Mind's Eye, New York: Aperture, 1999, p. 45.

34 Roland Barthes, Camera Lucida, Trans. Richard Howard, New York: Hill and Wang, 1980, p. 77.

35 Roland Barthes, Camera Lucida, Trans. Richard Howard, New York: Hill and Wang, 1980, pp. 76-77.

36 John Berger and Jean Mohr, Another Way of Looking, New York: Vintage Books, 1995, p. 86.

37 Roland Barthes, Camera Lucida, Trans. Richard Howard, New York: Hill and Wang, 1980, p. 27.

38 Victor Burgen ed. Thinking Photography, London: Macmillan, 1982, p. 144.

39 John Berger, "Understanding a Photograph" in Alan Trachtenberg ed. Classic Essays on Photography, New Haven, CT: Leete's Island Books, 1974, p. 292.

40 Edward Weston, "Seeing Photographically" in Alan Trachtenberg ed. Classic Essays on Photography, New Haven, CT: Leete's Island Books, 1974, p. 173.

1.3.8

攝相：時與空之凝固

1.3.9

III. 攝相：時與空之凝固

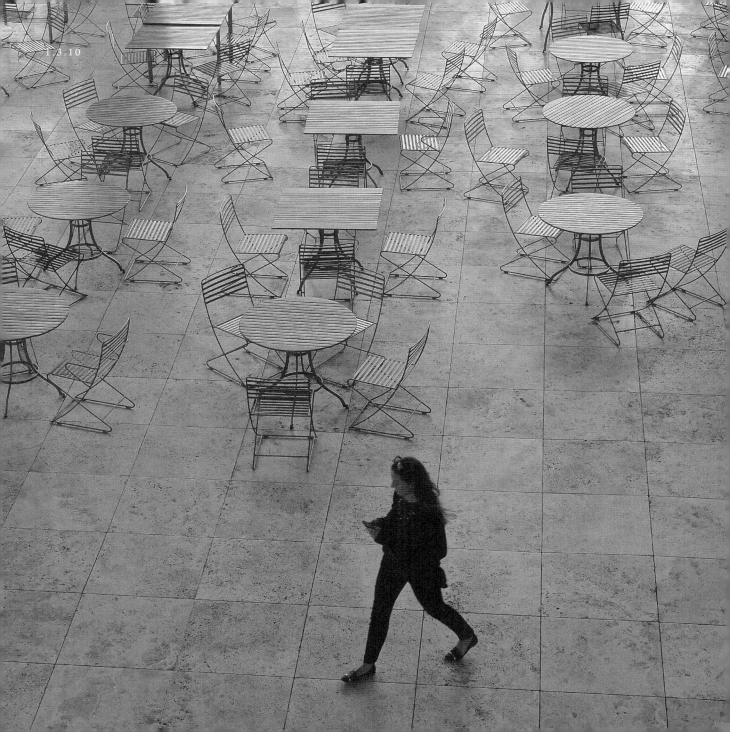

相片之詮釋意義：從觀看相片到攝相的觀看

相片的本身不存在謊言，
但與此同時，
它也不能披露真相
或它所披露的真相只是它認為是真相的、
有限度的真相

——約翰‧伯杰（John Berger，台譯約翰‧伯格）《觀看的方式》（*Ways of Seeing*）41

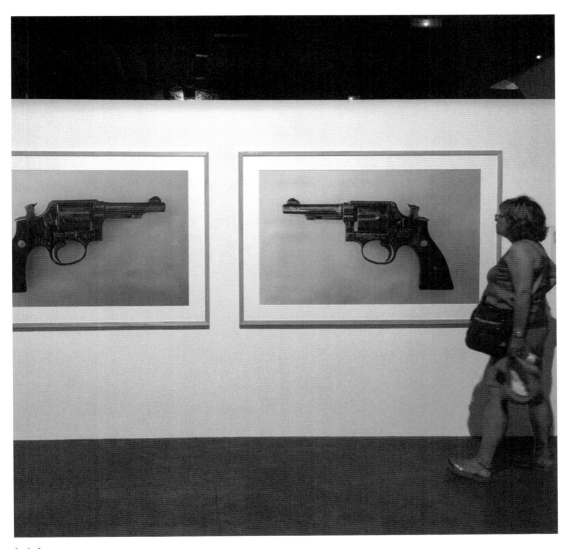

1.4.1

1. 何謂相片？

自一八三九年[42]攝影／相片理所當然地被視為我們日常生活的寫照。幾乎每個家庭都擁有自己的家族相冊，家族的成員一代接一代地給刻錄在相紙上，家族相冊記錄了世代相傳的歷史。自文藝復興時期開始，藝術家以黑房攝影（camera obscura）捕光捉影，複製現實的夢想實踐於彈指之間[43]。發展至今時今日，以相機拍攝照片幾乎已是無人不曉的技能。大多數人都慣於用相機拍下生日聚會的點滴、或所目睹的自然美景，把現實和所經歷的場景切實地鎖定在相片中。這種普羅大眾的攝相體現了膚淺的現實主義──相片是現實的反映、記憶的憑據。

傅拉瑟（Vilém Flusser）認為，人類已經邁進繼文字發明以後，第二個最重要的文化和歷史階段──技術圖像的年代。我們是「攝相宇宙裡的居民」[44]，被以相片作為「技術圖像」的觀念支配著。莉茲·威爾斯（Liz Wells）在《攝相著作選》（The Photography Reader）一書中把相片定義為：「一種特殊的影像，出現在一刻被凍結的時間內，透過相機觀察到並記錄描繪下來的物體、人物和地點。因此攝相把時間與空間脫了鈎，令歷史和地理得到啟發，變得更立體和生動。」[45]自攝相的發明以來，關於相片的存在狀態（ontological status）──是否為現實的紀錄──一直是攝相理論家的爭論焦點。

科技不斷發展，今時今日我們只需把相機快門一按，就可以把「現實」複製。從最早期的黑房相機（Camera obscura）到單鏡反光相機，複製現實，再發展到現今自動對焦的數碼相機，複製現實、記錄經驗的攝相模式變得前所未有的容易。早在一八八八年柯達（Kodak）的相機廣告中，它標榜著：「按一下鈕，其他的我們辦妥。」[46]的而且確，隨著相機大量生產，沖印或打印相片越來越簡單便捷，攝相已成為我們生活裡普及的活動。在報紙上、雜誌裡、辦公室、甚至家中，相片圖像俯拾皆是，成為日常生活的一部分。班雅明（Walter Benjamin）在其最著名的論文中總結攝相為「機械複製時代所衍生的藝術」。在我們的年代，攝相對藝術的概念有了翻天覆地的改變。「在整個製造

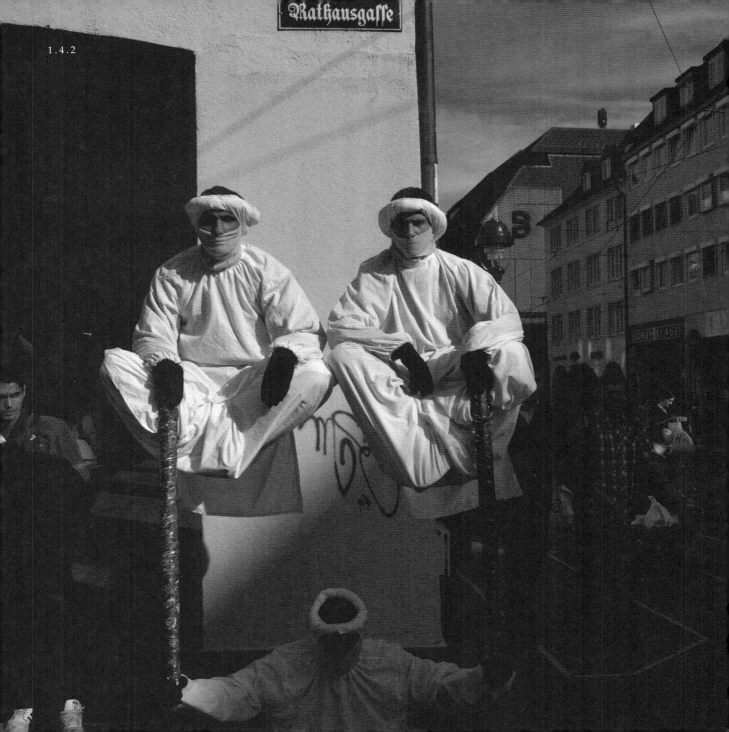

1.4.3

1.4.4

影像的進程裡，史無前例地，只有攝相可以單憑用肉眼透過鏡頭取景，就已經完成藝術創作最重要的部分。」47相比起傳統的藝術創作講求的技巧和訓練，攝相則只靠攝相師的眼光，以及決定按快門的時間，就可以產生圖像，因相機早已有其固定程式，將外在物件轉化為照片中的影像。攝相圖像的生產中，所經過的化學、光學、電子和工業生產等程序，取代了傳統以手工製造藝術品的過程，從這方面看來，攝相是一門科技。

相片其實是甚麼？相片複製現實、記錄生活體驗，但在相紙上顯現的所謂現實的存在狀態是甚麼？相片中的經歷是怎樣的一種「經歷」？我們該怎樣去看一幀照片？攝相的過程乃是透過鏡頭去觀看，這說法無疑是著重觀看角度多於操作技巧。那究竟「觀看」的本質是甚麼？

照片是攝相的產物，因此它首先涉及眼看照片的「觀看者」（Spectator）及以相機進行攝相的「操作者」（Operator）48。本篇短文乃是討論幾項現象學的思考，我會在相片作為被觀看及攝相過程中的觀看兩方面作現象學的描述。

2. 觀看相片

先看以下相片 1.4.5，這是向休伯特·德萊弗斯（Hubert Dreyfus，台譯休伯特·德雷福斯）教授致敬而出版的兩部論文集（Festschrift）著作49所用的封面。

熟悉現象學的讀者，立刻會認出兩幅相片的相中人為德萊弗斯教授。而在相片 1.4.6 我們竟然看見海德格（Martin Heidegger）坐在德萊弗斯教授的身邊！大家都知道這不可能是真的——海德格不可能與德萊弗斯教授同坐一車。海德格於一九七六年逝世，那時德萊弗斯教授尚太年輕，還未有機會駕著開篷跑車與海德格兜風。很明顯，這是有人利用電腦科技把海德格「移植」到照片中。

所以相片 1.4.5 是「真實」，而相片 1.4.6 則為「虛假」，是利用電腦 Photoshop 軟件創造出來的。但我們為何如此確定？如果我們對現象學運動不熟悉，也不清楚德萊弗斯及海德格為何許人物，我們怎樣肯定這兩幅不會只是拍攝場景不同的真實相片？後者看起來的差別只在男人身旁多了另一位年紀較大的男士，兩幅相片不存在分別——它們只顯示了其中所包括的，有一個或兩個男人在車

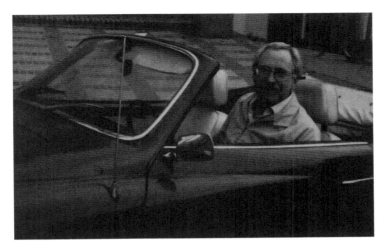

1.4.5

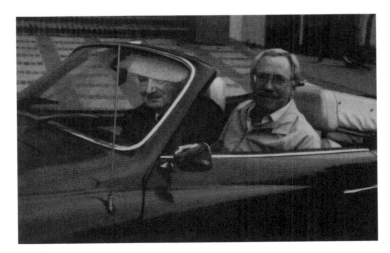

1.4.6

廂中，它們都是一張顯示了一個或兩個人及一輛車的「真實」相片。當然照片所示的並非物質世界的實體。在相紙上影像是平面而沒有深度的，它們只是被拍攝物體的相片圖像。

我們如何去洞悉相片的意思，就取決於對其來龍去脈的了解。閱讀相片，不但將它看成圖畫，更應將之當成文本解讀。而去理解內容，則需要下點工夫去探究複雜的文脈。就如維克多·柏根（Victor Burgin）所強調：

「要透徹明白相片並不容易：相片好比以文字構成的一種，我們可稱之為『相片中的論文』，但此篇論文就如其他無異，包含超越了本身的另一層次的論文、一種『相片上的內文』，也如其他的一樣，構成了複合的『文本間關係』，此乃曾在某一文化及歷史局面中『理所當然』的文字內容的一系列重疊。」52 只因我們理所當然地運用自己對現象學運動的理解，才會對德萊弗斯的兩張相片的對比特別留意，從而發現海德格與德萊弗斯的並置，從歷史角度看來是不可能，故此應該是編輯刻意設計的。編輯可能想表達這本獻給德萊弗斯教授的論文集是在這科技世界裡（以開篷跑車表達這一點），德萊弗斯得以與海德格共行交流（Unterwegs）而成的哲學結晶。但其實也可能不帶任何特別意義，只藉在相片中「植入」海德格來開個玩笑。對於並不特別關心或了解現象學運動歷史文化背景的觀看者，這兩幅相片就如普通的快拍照，無甚特別之處。

如前文提及，羅蘭·巴特（Roland Barthes）把攝相區分成兩個定義不同，卻並非全然相反的主題：知面（Studium）與刺面（Punctum）。知面指一種一般的興趣，「對某一事物的專注，對某人的好感，當然是一種一般性而具有熱忱的傾注，但並不特別感動。」51 相片的刺面則指那些會對觀看者產生刺痛、灼痛感，並觸動人心的。巴特提出以上兩個方法，以區分觀察相片圖像的兩種意向的（Intentional）目的。日常中我們大多把相片所顯示的看成一般的形相，即把圖像識別為人物、汽車，或世界上某一客體。當然，我們會喜歡那些相片上的顏色、對比及構圖，也會理解到相片的內容所表達的一般意思。但這些相片並沒有刺面去吸引住我們的注意，也沒有那些會影響我們情緒的元素。

且說回德萊弗斯兩張相片的問題。兩張照片其實都很普通，並無特別審美價值，但

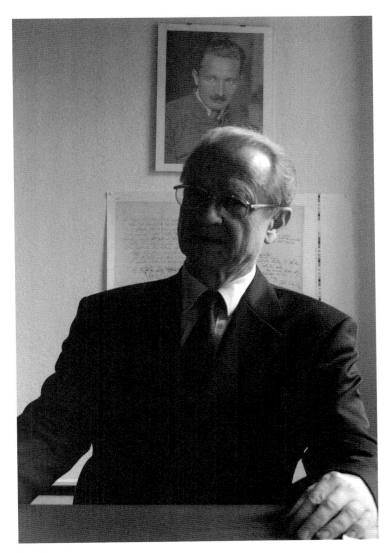

1.4.7

相片 1.4.7 的內容似乎較為豐富。這是我在二○○二年七月探訪德國弗萊堡時所拍下的。相中人是我唸博士時的導師馮赫爾曼教授（Professor Wilhelm von Herrmann），他友善地讓我在他的辦公室裡拍照。馮赫爾曼教授身後掛著一幅海德格的相片。假如我們對德國的現象學運動有些了解，就會看出這幅相片所顯示的：兩位同樣來自弗萊堡大學的哲學家。畫面可見相中有相：相片中年輕的海德格注視著已退休的馮赫爾曼教授，而現在兩者都給馮赫爾曼教授的學生（我本人）拍下。海德格與馮赫爾曼教授的並置情況很明顯跟海德格被置於德萊弗斯身旁的情況有不同。後者顯示了想像和幻想的極致，前者則勾起懷舊回憶。

二十年前（1982），我曾在此房間答辯博士口試，二十年後再次呈現眼前，不期然令我的記憶與緬懷思緒交織，只因它不單是一件記在腦海的往事，更是一段牽動情緒的經歷，彷彿要帶我返回昔日在弗萊堡唸書的時光。我入讀弗萊堡大學的前一年，海德格已辭世，故從沒有機會與他會面。這幅年輕時代的海德格肖像，在我唸書的那幾年，不斷提醒我海德格人雖已離開，精神卻尚存。多年後房間依然同一模樣，裡面苦讀的人卻

隨著時間年代而交替了。頃刻悲哀地發現，海德格經已離世。馮赫爾曼教授經已退休，不再活躍於學術界，大概也沒有機會再在這個房間跟我見面。而我呢，我也老了，不再像以前學生時代，每星期一早上在這裡討論海德格哲學，現在的我只能以校友身份探訪，在教學大樓的走廊上重拾回憶。蘇珊・桑塔（Susan Sontag，台譯蘇珊・桑塔格）對這種情況有一種美麗的形容：「相片牽動思憶。攝相是一種情調悲哀的藝術，一部昏暗迷濛的藝術。大部分被拍攝的物體、都因它能引起愁思，才有被拍攝的價值（⋯⋯）所有相片都是時間的停頓（Momento mori）。拍攝的行為就干預著他人（或物）的死亡，脆弱，易變。它精準把一小片時刻切割出來並凝固了，由此引證時間流逝的殘酷。」[53]

這一「小片時刻」（A slice of time）、這張攝於二○○二年夏天帶著「刺點」（Punctum）的相片，成為我整個弗萊堡相集裡最有紀念價值的作品之一，它隱藏了海德格、馮赫爾曼教授與我三人如何以攝相貫連起來的含義，也只因我的緬懷才令我領悟拍攝者（即我本人）、被拍攝者（馮赫爾曼）及那相中相（海德格）的串連關係。[54]

談到戀舊情結的現象學，史蒂文・克羅威爾

（Steven Crowell）有一清晰的形容：「由於懷舊的感情的意思本質就包含著個人因素——一種怪異的脫鉤，看來偏像有時間的延續——這同時是感受過去與現在之不同的經歷，在那『從未絕對地存在』的世界裡，帶挑逗性地滿足了人心的慾望。基於戀舊情結的感性特點，最明顯的現象學特質——存在的同一性顯示在其中，以『昇華』二字去形容適合不過。」[55] 每次看到這幅相片，都感到我在弗萊堡的日子裡，那些激動的、快樂的、受挫的及痛苦的經歷，從照片中重現。

由於在閱讀相片過程中加入的自我投射，令相片變得難懂且有趣。至於要解釋海德格與馮赫爾曼之間，以及馮赫爾曼與我之間的關係，實在需要用上不少篇幅。前者應當關於研究海德格的博學往績，後者則應會揭示了過去十五年現象學在中國發展的一些背景。不過，對於看不出相片意義的觀看者來說，這幅相片不過又是另一幅快拍攝。

如果我們不把相片視為單單表面觀看或細察的對象，而是相片與觀看者之間一種有意識、謹慎認真的詮釋論述，那就能從肉眼可見的圖像中，發現出潛藏著的複雜意思。這啟示了我們去思考相片作為文本的圖像和觀看

者的互動關係，可以是美學上、文化上、社會上、意識層，或某種未知的特別關係。但我們始終無從完全透徹地解讀和詮釋任何一張相片，因隨著觀看的過程，知面和刺面的對立關係會一直存在。

3. 攝相的觀看

相片是出自拍攝者的產品。引用約翰‧伯傑（John Berger）的說法：「相片是來自拍攝者目睹某一事件或物體時，認為它有價值而將之記錄的結果〔……〕相片本身已帶著有關它所記錄的那事件的信息〔……〕而信息最底層的內容，就是『我認為我所見到的這件事值得被拍下』。」[56] 就如我在前文曾談及的，攝相以科技及機械產生圖像方法取代了傳統的手工藝術製作。攝相與繪畫最基本的差別，除了在客體之已設性此一存在論方面的區別外，還有兩者的製作方式。所有舊有的藝術作品，如繪畫或雕塑，都需要有熟練的雙手。但對於攝影，最重要的動作就是觀察，而整個生產過程則由相機的內置程式負責。觀察的過程也不直接透過肉眼，而是透過鏡頭，再配合速度光圈的調較和菲

林，隨後就由相機決定相片的模樣。故此除了拍攝者，相機的誕生還有賴於科技裝置、相機程式。現代的相機甚至已設有自動拍攝程式，相片不需拍攝者也可產生。但在這情況下，攝相的本質已經改變，當相機的後面少了拍攝者，全過程序只屬運用機械或電子的影像複製，再談不上是攝相。

攝相剛出現時一直被視為如塔爾波特（Henry Fox Talbot）所形容的「自然之筆桿」。攝影（Photography）一詞的本意就是以光繪畫。光是攝相最必需的元素，沒有光也就沒法攝相；；沒有以光「繪圖」，亦不能產生相片。當然以光「繪圖」也只是個比喻，即透過相機鏡頭觀看外界。因此攝相最核心的部分明顯不在相機，而是攝相中的觀看。攝相家 Edward Weston 偉斯頓一直強調這種觀看的重要性：「因此對拍攝者最重要也最困難環節的並非運用相機或沖曬相片的技巧，而是學會攝相中的觀看：利用他由工具及過程所賦與的拍攝能力，學會如何觀看拍攝的主題，讓拍攝者可以隨心所欲地，將眼前所見景象的元素及價值轉化成合乎其心意的相片。」57

我們透過相機的觀景器進行攝相的觀看，是一種有限制而不出於自然方法的觀察。觀景器的邊框決定了相片上的景象範圍，它把一個無限伸延的感知世界框進某個畫面：原本有著時間與空間三維的世界因此而轉變了，或套上現象學的說法：「還原」（Reduced）到二維的菲林平面上。攝影的觀看就是把我們的感知世界還原至另一個相機所框著的世界，此為攝相還原的第一步驟。在還原了的邊框內，拍攝者可隨著所觀看到，再將四周無關的東西刪除，進一步還原至只剩餘被攝主體的畫面，而這主體必須被置於一特定界限內，前景和背景才可以改變，光暗對比及顏色運用才得以控制，因此一特定的圖像結構在拍攝者透過觀看而產生有意識的目的下產生。攝相觀看，就是要讓主題事物在各式各樣的狀態展示自己，也給在嵌入一特定構圖中的主體注入秩序與意義。

從現象學的觀點來看，攝相的看基本上就是一種現象學看世界的活動。每張相片所呈現的是經過現象學還原，或攝相還原後的世界，即是萬千世界在攝相機轉化的現象——相。

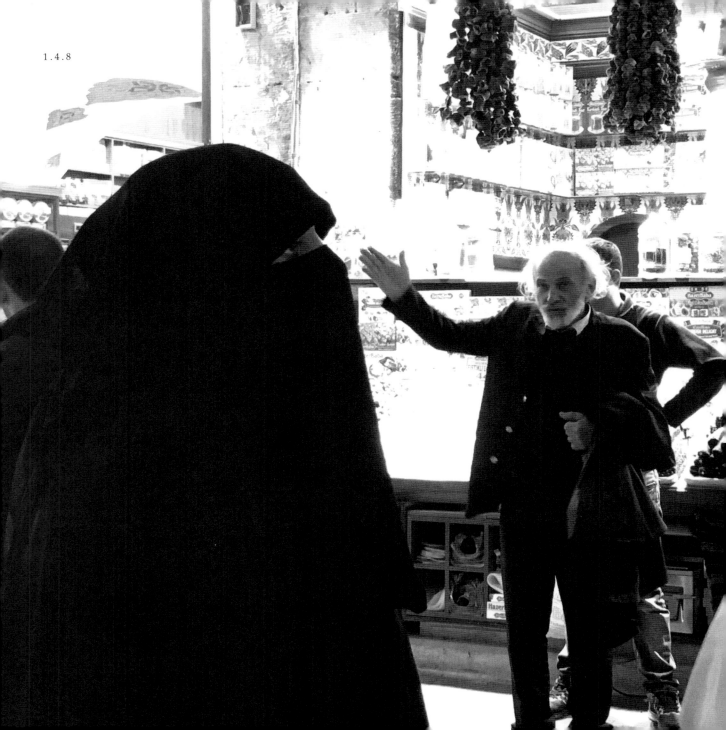

1.4.8

41　John Berger & Kean Mohr, Another Way of Telling (New York: Vintage Books, 1995), p. 97.

42　1839 年 8 月 19 日，路易‧雅克‧芒代‧達蓋爾（Louis Jacques Mandé Daguerre）向公眾發表的第一幀銀板攝影相片（daguerreotypes），標誌攝相的誕生。見 Alan Trachtenberg, ed., Classic Essays on Photography (New Haven: Leete's Island Books, 1980)，特別是 William Henry Fox Talbot, "A Brief Historical Sketch of the Invention of the Art", pp. 27-36.

43　見 Aaron Scharf, Art and Philosophy(London: Penguin Books, 1974), pp. 19-26.

44　Vilém Flusser, Towards a Philosophy of Photography (London: Reaktion Books, 2000), p. 65.

45　Liz Wells, ed., The Photography Reader (London: Routledge Books, 2000), p.65.

46　同前註，p. 233。

47　Walter Benjamin, "The Work of Art in the Age of Mechanical Reproduction" in Julia Thomas ed., Reading Images (New York: Palgrave, 2001), p. 64.

48　「觀看書」及「操作者」兩詞為羅蘭‧巴特（Roland Barthes）於《明室》（Camera Lucida）中所使用（New York: Hill and Wang, 1981）。

49　Mark Wrathall & Jeff Maplas eds. Heidegger, Authenticity, and Modernity, Volume 1; Heidegger, Coping, and Cognitive Science, Volume 2, Essays in Honor of Hubert L. Dreyfus (Cambridge, MA: The MIT Press, 2000).

50　此書的背頁註明兩張相片的拍攝者為 Digne M. Marcovicz。

51 Roland Barthes, *Camera Lucida*, Trans. Richard Howard, New York: Hill and Wang, 1980, p. 27.

52 Victor Burgin, "Looking at Photographs" in Victor Burgin ed., *Thinking Photography* (London: The Macmillan Press, 1982), p. 144.

53 Susan Sontag, *On Photography* (Harmondsworth: Penguin Books, 1979), p. 15.

54 同前註，p. 17.

55 Steven Galt Crowell, "Spectral History: Narrative, Nostalgia, and the Time of the I", *Research in Phenomenology* 29 (1999), p. 94。雖然 Crowell 並沒有引用相片說明戀種情結，但對我來說，相片帶給我的感受比回憶所反映的更鮮明。

56 John Berger, "Understanding a Photograph", in Alan Trachtenberg, *Classic Essays on Photography* (New Haven: Leete's Island Books, 1980), p. 292.

57 Edward Weston, "Seeing Photographically", in Nathan Lyons ed., *Photographers on Photography* (New York:Prentice-Hall, 1966), p. 161.

第一部

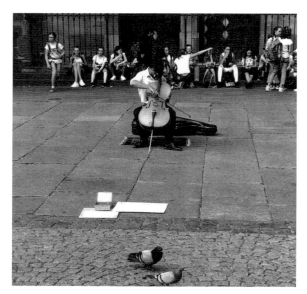

1.4.9

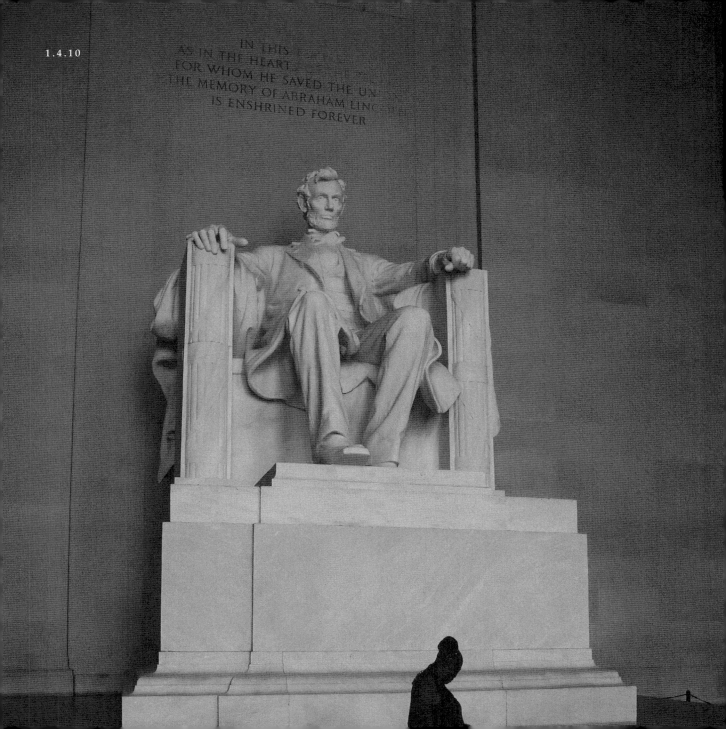

1.4.11

相 片 之 詮 釋 意 義

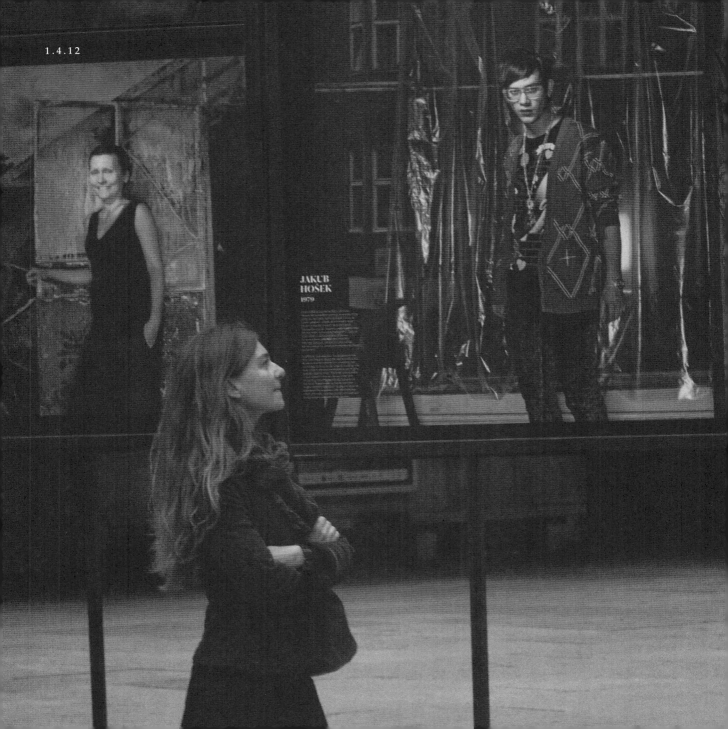

JAKUB
HOŠEK
1979

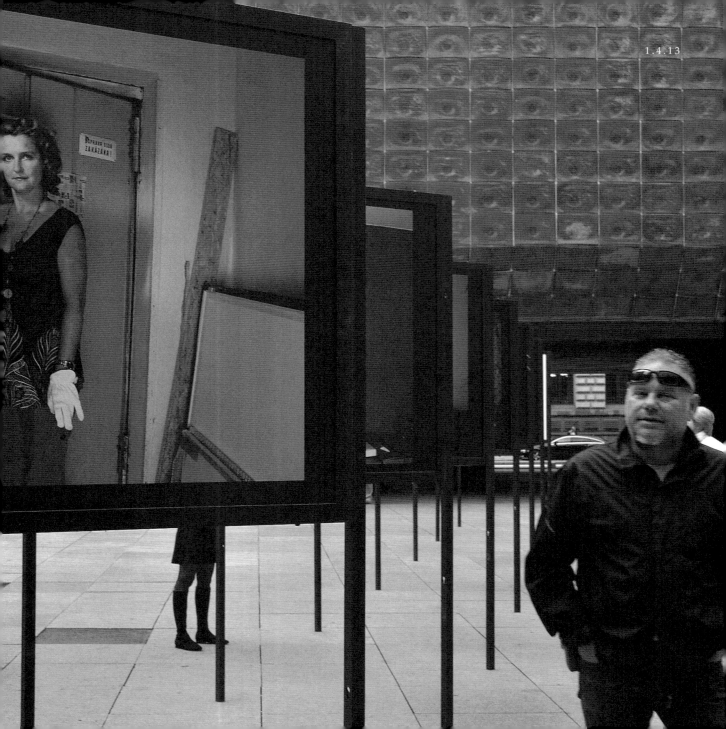

1.4.13

IV. 相片之詮釋意義

第 一 部

自我攝相

自攝相發明以來，「自畫像／自拍像」（Self-portrait）本來是一種繪畫類型，已經成為現代攝相的主題之一。大多數頂尖攝相師，如阿爾弗雷德·施蒂格利茨（Alfred Stieglitz）、辛蒂·雪曼（Cindy Sherman）、羅伯特·梅普爾索普（Robert Mapplethorpe），都將自拍像作為自己的重要作品。然而，問題在於這些圖像真的是自拍像，還是僅僅其他人拍攝的照片。攝相師宣佈他／她自己是自我的身份，不能被輕易地認為是理所當然的。

我無法觀察自己，我只能通過我的眼睛和身體才看到。雖然我永遠無法與世界和他人分離，但我所看到的一切相對於我來說可作為表象。我是我所有感知的零點。因此，其他人的所有拍攝圖像，包括所謂的自我圖像，在我面前都是圖像。基於梅洛·龐蒂（Merleau-Ponty）對鏡像的分析，我想提出一種自我攝相的現象學：它只是通過重新呈現自我展示的攝相作為鏡像，使得自我攝相相成為可能。這將通過我的一些自我攝相作品來說明。

1. 觀看照片和攝相視覺

照片是攝相行為的產物。因此，它涉及正在看照片的「觀眾」，以及通過相機拍攝照片的「操作員」。羅蘭·巴特（Roland Barthes）在他關於攝相的著名討論中開始強調，他只會對照片的視角及照片是甚麼感興趣，因為他「不是攝相師，甚至不是業餘攝相師…對此很沒有耐心的」[58]。他繼續說，「我可能會認為，當他想『拍攝』（給

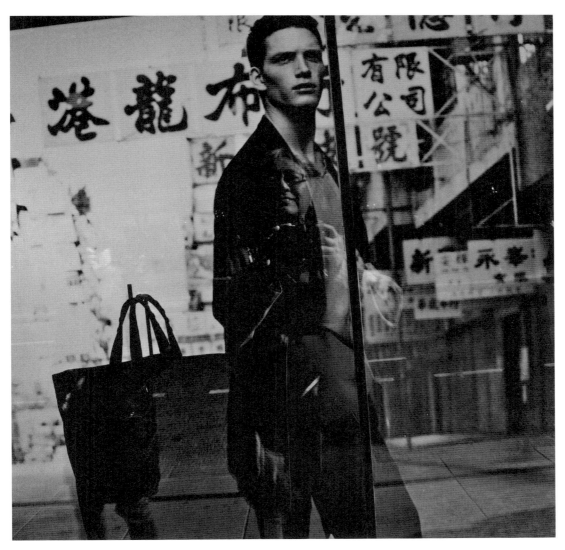

1.5.1

人驚喜）時，他會通過這個『小洞』觀察、限制、設計和透視。攝相師的情感（以及因此根據攝相師拍攝的本質）與『小洞』（Stenope）就有了某種關係，」59 從那以後，攝相現象學的大多數著作都集中在對攝相本體論和攝相認識論的討論上，尤其是巴特對照片的知面（Studium）和刺面（Punctum）的區分一直是討論的永恆主題。在某種意義上來說，巴特的現象學與在以胡塞爾（Edmund Husserl）開始的已確立的現象學運動並不一致。

60因此，在對圖像意識的分析中，這三個要素：圖像事物（Bildding）、圖像對象（Bildobjekt）和圖像題主體（Bildsujet）是對攝相經驗進行現象學思考的基礎。

然而，巴特和胡塞爾，以及像海德格（Martin Heidegger）和沙特（Jean-Paul Sartre）這樣的其他現象學家，雖然在一定程度上評論了攝相，但確切地說，在看到相片時，他們自己大概都不是攝相師。如果攝相現象學只關注於看照片，那麼這種現象學只是片面的。攝相現象學不僅要反映「觀眾」，還要包括「拍攝者」。因此，攝相師用日常語言中的「拍照」行為必然是攝相觀察現象學分析的主題。它應該是關於攝相的現象學，同時還有攝相的現象學。

胡塞爾並不是沒有專門撰寫攝相作品，只是將它和繪畫作對比。對胡塞爾來說，照片是我們想像中所呈現的圖像（Bild）的一個例子。在一八九八年出版的《想像與圖像表象》（Phantasie und Bildliche Vorstellung）一書中，感知與想像的本質區別在於意識的不同模式，即在呈現當前的某事物（Gegenwärtigen）和重新呈現（Vergegenwärtigen）的某些非當前的事物中。相片或繪畫是想像意識複雜結構的一個瞬間。胡塞爾將相片區分為可感知的對象；被拍攝的物體作為純粹的外觀（Erscheinung）；以及相片的主題。他孩子照片的例子說明了這一本質區別。

攝相是否是藝術？相片能否是藝術作品？這個問題一直是在討論中。在此暫不作論述。重要的是理解攝相與繪畫、雕塑、音樂等其他藝術形式的區別就在於它的製作。與可能需要數小時甚至數年完成的繪畫相比，攝相可以在一秒內製作出一張照片。畫家用手作畫，而攝相師只需用手指點擊快門。眼睛是攝相的原始器官，畫家根據他的想像創造出

任何主題的繪畫，無論它是否存在。任何繪畫都是添加到自然界的新創作，在畫家的創造性思維中，繪畫是以「超前」的方式存在的。一幅畫本身並不存在，直到畫家開始從他的想像中意識到他想要畫甚麼。相反，所有的攝相必須從給予他的世界開始。主題是世界上已經存在的東西，即真實地存在著，因此攝相在本質上是被動的。這種活動或者創造力，如果有的話，存在於攝相行為和攝相視覺中。攝相從世界上已經存在的東西開始，但它在照片中如何再現要依賴於攝相行為。

光線的對比度和顏色的使用可以被控制，或者被還原為黑白色調，從而通過攝相師有意識的構圖，讓主題從自然生活世界的多樣性中突顯出來，以及為主題賦予構圖中所嵌入的順序和意義，這是攝相視覺的工作。通過相機程式所呈現出來的事物和事件可以以上千萬種的方式表現出來。在胡塞爾的現象學還原的類似情況中，攝相還原的「剩餘」（Residuum）就是相片本身。然而，相片並不是被感知世界的一部分，事實上，不是先驗意識中的現象，而是攝相行為在紙上所產生的圖像。

回到胡塞爾的圖像意識的三個組成部分，有一個實例就是通過攝相視覺的圖像對象和圖像主題是相同的：如果是攝相師在它拍攝行為中這樣拍攝的話，透過鏡頭看到的主題將成為相片中的「圖像對象」上。一旦相片製作完成，攝相行為將永遠消失。剩下的就是這幅相片，然後成為其本體論和解釋學無休止爭論的主題。圖像對象與圖像主題之間的同一性問題只有攝相師自己才能見證。只有他／她才能決定圖像主題的真實性。

攝相視覺是通過相機的取景器來觀看。

因此，它實質上是一種有限的視覺，而不是以自然的態度觀看。取景器的取景框先驗地確定照片的場景，無限延伸的感性世界被構造成一個特定的場景；因此，世界在其最初的三維空間和時間裡被轉移，或者借用現象學的術語，「還原」為二維圖像。用攝相的眼光去看，就是把感性世界縮小到一個攝相的框架世界裡。這是照相還原的第一步。在縮小的框架內，並且取決於拍攝者的視線，造成一個特定的視角。

通過將包圍它的所有不必要的元素包括在確定的範圍內，可以進一步縮小主題。主題必須位於確定的範圍內，因此背景和前景可能會改變；

通過對攝相觀察現象學的簡要介紹，讓我轉向肖像畫和自我攝相。

2. 肖像畫和自我攝相

肖像在繪畫和攝相中的意義在於審美、文化、意識形態、社會學和心理學的複雜表達。在現代，被拍攝者的身份在肖像攝相中是最重要的，所以護照或其他檔中的相片就很重要。假設作為相片對象圖像與現實中的人互相關聯。當然，嚴肅的肖像攝相所指向的不僅僅是簡單的身份，它並不是用來證明被拍攝者的身份，而是用來表達人的情感、個性、社會地位或內在自我。肖像畫特別有趣，因為只有人類才能通過面部表情來表達出情感。沒有其他動物能在它們的臉上表達憤怒、喜悅、沮喪或焦慮，更不用說內在的個性，因此這是古典意義上的表像人格。從直覺上來說，梅普爾索普的〈阿波羅〉本身並不是一個肖像，因為它不是來自活生生的人，儘管它很美，也很理想，但只是一件非生命的雕塑。現在讓我們來看看另一幅著名的梅普爾索普的作品〈自畫像〉（1988年）[64]，這張相片是在他死於愛滋病前一年拍攝的。

根據《牛津英語詞典》對肖像畫的定義：「對一個人，尤其是面部的描述或描繪，通過素描、繪畫、攝相、雕刻等類似方式製成」；然而，格雷厄姆·克拉克（Graham Clark）認為，「肖像畫是攝相實踐中最具問題的領域之一〔……〕」幾乎在每個層面上和每種背景中，肖像照片都充滿了模糊性。這種模棱兩可的部分恰恰涉及到拍攝甚麼，以及誰被拍攝的問題。」[61] 克拉克通過分析羅伯特·梅普爾索普（Robert Mapplethorpe）的〈阿波羅〉（Apollo, 1988）[62] 說明了這種模糊性。

與其他以活人面孔為主題的肖像攝相不同，梅普爾索普的肖像將雕塑的特定面孔轉化為理想形態。他繼續解釋道：「但阿波羅同樣暗示了肖像照片的一個深層次的基本困境……文字圖像在何種意義中能夠表達出一個人在鏡頭前的內心世界和存在？」[63] 的確，

相片中梅普爾索普手杖的頭骨和他的面部的並列有一種死亡的暗示，這是通過他憂鬱的面部表情暗示出來的。〈阿波羅〉和這個的區別在於它是一幅自畫像，即攝相師和被攝者是完全相同的。攝相師給自己拍了

照，自己是自我攝相的主題。拍攝的不只是個人的臉和身體，還有他／她自己。在最近一本關於自我攝相的書中，蘇珊・布萊特（Susan Bright）這樣解釋了自拍像中「自我」的含義：「從歷史上看自畫像（特別是繪製的自畫像）已經被理解為代表情感的表達，內心感受的外在的表達，深刻的自我剖析和自我詮釋，可能會給藝術家帶來不朽的感覺〔……〕當我們看一個自畫像相片時，我們看不到個人或內在存在主義的視覺描繪，而是一種『自我尊重，自我保護，自我啟示和自我創造』的展示，這種展示對每個觀眾施加的任何解釋都是開放的。」[65]

蘇珊・布萊特的言論足以說明我對自我攝相的討論。從一開始，我對這篇論文的興趣並不在於自拍像的意義，而在於它的身份問題。我怎麼知道是攝相師把他／她自己當成自拍像裡被拍攝的人。與自拍像不同的是，在自畫像上藝術家的風格或簽名就可以證明他／她是這張自畫象的作家。但是在相片中很難辨認出攝相師。在大多數的攝相中，攝相師被假定是站在相機前面拍攝照片，但在大多數情況下他／她是缺席的。攝相師對相片來說是不可見的。當肖像相片顯示拍攝者的臉和身體時，他可以是任何人，可以是業餘愛好者甚至是專業人士。當然，被拍攝照片的人可能知道攝相師是誰，可一旦相片製作完成，他／她就會被遺忘。

當然，完成自我攝相通常有兩種方式。一是直接拍攝鏡子中的圖像；二是在相機上設置自動拍照功能。例如伊芙・阿諾德（Eve Arnold）的〈凸鏡中的自畫像〉（Self-Portrait in a Distorted Mirror, 42nd Street, New York）（1950）[65] 和薇薇安・邁爾（Vivian Maier）的〈自拍像〉（Self-Portrait）（1960）[66]。

這兩幅作品都應該是在鏡子前的自拍攝，因為手上有相機。另兩張作品：安迪・華荷（Andy Warhol）的〈Self-Portrait in Drag〉（1981）[68]，和吉爾・杜利（Giles Duley）的〈Becoming the Story：Self-Portrait〉（2011）[69]，都是自拍的例子。

但是，照片上的人完全確定就是攝相師嗎？自我攝相顯然不是這樣的，因為無論照片是由另一位攝相師拍攝的，還是由攝相師自己設置的自拍功能拍攝的，二者幾乎沒有任何區別。在第二種情況下，手持相機站在鏡子前也不構成任何確鑿又充分的證據。

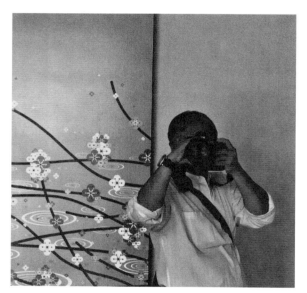

1.5.2

自我攝相

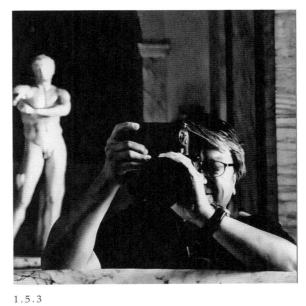

1.5.3

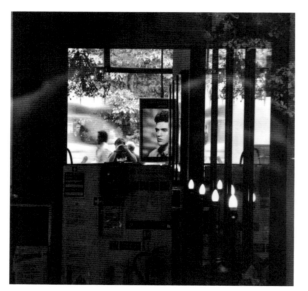

1.5.4

自 我 攝 相

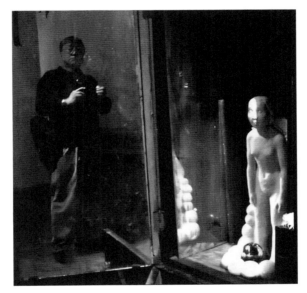

1.5.5

1.5.6

自 我 攝 相

讓我們來看看我自己的八張不同的自拍相片。這些照片都是我自己拍攝的嗎?三張相片裡顯然有鏡子,其他沒有的攝相師。事實上,我是鏡子前所有這些照片的攝相師,除了圖1.5.3,它是我的女兒為我拍攝的。因此,所有自稱由攝相師拍攝的自畫像都是真實的,這說法值得懷疑。然而,所有這些相片都有一個很重要的要素,包括伊芙和薇薇安的那些照片:鏡子的存在成為了攝相行為的媒介。鏡子是可見的,而在自我攝相中是隱形的。

3. 走向自我攝相的現象學

就其本身而言,我不能看到我自己,我是通過我的眼睛和身體來看我自己,我所看到的一切相對於我的都是其表現形式,儘管我永遠無法與世界和他人分離。我不是通過我的意識,而是通過我的活著的身體來感知的所有的事物。雖然我不能看到事物的全部,但能看到事物的多個方面,儘管通過改變我身體的方向,我身體其他所有的側影都可以表現出來。我身體的功能作為我感知和行為的基準點,在我面前或背後的事物取決於我的身體意識。我對自己本身的認識從來都不是通過笛卡兒提出的純粹意識,而是通過我與世界的身體互動。如果不參照我周圍的真實世界,我永遠無法將自己視為一個純粹的自我。通過其他人對我的行為的情感反應,我意識到他們,我只是把他們當作圍繞在我周圍世界中相同的人類。他們不只是圍繞在我周圍的物體,而是生命體。也就是說,我知道他們對我的意識,就像我知道自己在他們周圍存在的一樣。

然而,我所能看到的只是我身體的一部分,我的手和我的腳,而不是我的臉。從現象學上來說,在攝相發明之前,我只能在鏡子裡或者某些反射表面(比如水和金屬表面)看到自己的臉或者全身。鏡子中的自己成為了我感知的對象,但在我的生活世界中,它並不是出現在我面前的其他對象。是我自己看到了我自己——我既是感知的主體,也是感知的對象。然而,這種感知到的只是身體的局部,而且從來不完整的,不像我面前的其他人的身體,而原則上我可以繞著他/她走去看他的後背。但我不能進入鏡子裡看我的背部,只要我站在鏡子的前面,鏡子裡的圖像總是我的正面的視角,同時我的左邊是

在鏡子的右邊，反之亦然。因此這是身份上的不同。[70]

有鏡像。此外，他們也沒有自己身體的影子，這是他們虛幻的另一個證據。）

我的鏡像，或者梅洛—龐蒂所說的鏡面圖像，是我身體在鏡子前的瞬間反射。當我的身體遠離鏡子時，它就消失了。要理解這個鏡像是我自己的呈現，並不僅僅是一種智力表現，因為它首先假設了對我自己直覺性的理解的區別，就像從別人的圖像中識別出的鏡面圖像一樣。動物不會把自己的鏡像當成自己的身體，而會把鏡像當成其他動物的呈現。然而，當人類只有在至少六個月大的時候，才能意識到他/她的鏡面圖像是他/她自己的身體，並將其視為他/她自己。

從那以後，我的鏡面圖像在我的體驗中「不僅僅是一種物理現象：它神秘地居住在我身上；這是我自己的事」。[71]梅洛—龐蒂接著說：「我們的圖像主要是可見的，這不是偶然的；只有通過視覺，人們才能充分支配和控制對象。憑藉自我的視覺體驗，就出現了一種與自我相關的新模式。視覺使當前的我和在鏡子裡可以看到的我之間的分裂成為可能。感官功能可以使主體存在，並且為主體的存在發展提供結構。」[72]因此，鏡中的自我就是我自身存在的證據。（有趣的是，根據傳說，吸血鬼因為他們不真實而沒

這正是自我攝相的魅力所在：自我再現在鏡中自我呈現的攝相。我臉上的不同情感表情和我的身體在各個方面都在視覺上呈現為鏡子裡的對象，與此同時，我與周圍世界中其他人的關係也同時存在於鏡子中。不像肖像畫家在繪畫過程中可能會利用自己的鏡像或記憶，肖像攝相師可以立即抓拍到鏡子中的自己。通過這種攝相行為，鏡子中逃離的圖像被永久地捕捉到。攝相師由他/她自己拍攝，並將他/她重新呈現為相片。他/她不同於其他所有站著活動、站在人前，或者不出現在相片中的攝相，但在自我攝相中攝相師是在相片中出現的。我可以在拍攝的特定時間和空間重現我自己和我的世界。這就是為甚麼自我攝相如此迷人，以至於相片中所有表達和個性的自我——最真實意義上的親筆簽名——都被重新呈現。攝相師兼藝術家不需要其他人來呈現或再現他/她的自拍像相片的「私人日記的魅力，因為它們似乎讓我們領悟了藝術家（和攝相師）他/她自己的個性。」[73]攝相師是照片中他/她自己

關於自我攝相中的自拍技術，我認為在鏡像作為攝相行為的模型之前，必須先讓攝相師體驗和研究鏡像。因此，這兩種自我攝相技術之間的區別在於通過鏡子的媒介拍攝自我的即時性。而自拍技術缺乏這種自發性和即時性。

展示和試驗一件事：我是成為拍攝這種自拍像的可能性的條件。因此，我的影子和／或圖像的存在是我作為攝相師在自我攝相中重新呈現的證據。

到最後一張相，圖 1.5.7 是幾年前我在家裡老相冊集中發現這張照片，我不知道是誰拍的，也不知道這張相片在甚麼情況下拍的。但直覺上我知道相片中的小男孩就是我自己。它至少應該是在六十八年前拍攝的。有趣的問題是：這張新相片是自拍照嗎？六十八年前那個小男孩本身對我現在而言還存在嗎？我怎麼能確定我就是他，他就是我呢？

然而，正如我之前提到的，可能毫無疑問，攝相師自己確實是在自我拍攝，因為總有可能有人會取代他／她的位置。以下是我論述的最後一部分，我想說的是，還有第三種自拍方式：通過窗戶和鏡子的鏡面成像。讓我用幾張照片來說明這一點。

所有的照片都是我在窗戶前直接或間接面對太陽拍攝的。因為強烈的光線，窗戶內的東西可能看不見，但是窗戶就像一面鏡子，反射著前面的東西。然而，當我走到窗前時，我自己的影子重疊了內部的事物。因此出現了奇特的形象：我的影子成為我感知的基準點，不僅是在我面前的事物，同時也延伸到我的視域廣度及深度，而且還有在我的身後的事物都同時被呈現了出來。我自己的影子也同時出現在圖像中了。

除去討論這些照片的藝術品質，我想要

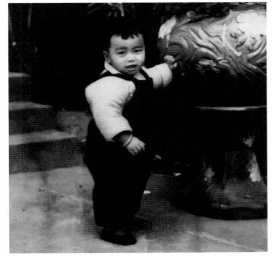

1.5.7

58 Roland Barthes, *Camera Lucida*, New York: Hill and Wang, 1981, p. 9.

59 同上，pp. 9-10.

60 See Husserl, Edmund, *Phantasie, Bildbewusstsein, Erinnerung. Zur Phänomenologie der anschaulichen Vergegenwärtigung. Texte aus dem Nachlass (1898-1925).* Ed. Eduard Marbach. *Husserliana 23.* The Hague: Martinus Nijhoff, 1980; *Phantasy, Image Consciousness, and Memory (1898-23).* The Hague: Martinus Nijhoff, 1980; *Phantasy, Image Consciousness, and Memory (18981925).* Trans. John B. Brough. Dordrecht: Springer, 2005, p. 109.

61 Graham Clark, *The Photograph*, Oxford: Oxford University Press, 1997, p. 101.

62 相片參看 Robert Mapplethorpe (1946-1989) Apollo University Press, 1997, p. 101.

63 Graham Clark, *The Photograph*, Oxford: Oxford University Press, 1997, p.101.

64 相片參看 Robert Mapplethorpe Self Portrait 1988

65 Susan Bright, *Auto Focus: The Self-Portrait in Contemporary Photography*, London: The Monacelli Press, 2010. p. p. 8-9.

66 相片參看 Eve Arnold, Self-Portrait in a Distorted Mirror, 42nd Street, New York, 1950

67 相片參看 Eve Arnold, Self-Portrait in a Distorted Mirror, +42nd Street, New York, 1950.

68 相片參看 Andy Warhol: Self-Portrait in Drag, 1981

69 相片參看 Giles Duley, Becoming the Story: Self-portrait, 2011

70 當然，當我處在平行或多面鏡子之間時，我的身體從前後看的圖像是完全不同的，但我不會在這篇文章中詳細介紹。

71 參看 Maurice Merleau-Ponty, *The Primacy of Perception*, Evanston: Northwestern University Press, 1978, p. 132.

72 Maurice Merleau-Ponty, *The Primacy of Perception*, Evanston: Northwestern University Press, 1978, p. 138.

73 Shearer West, *Portraiture*, Oxford: Oxford University Press, 2004. P 163.

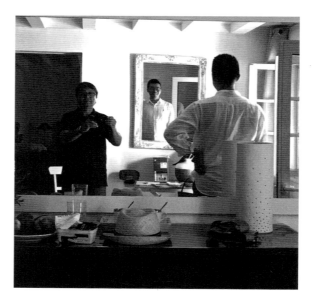

1.5.8

自 我 攝 相

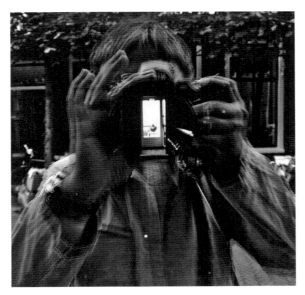

1.5.9

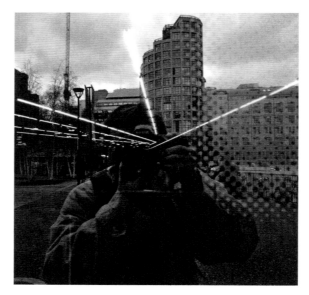

1.5.10

自 我 攝 相

Ⅴ. 自我攝相

第二部

I

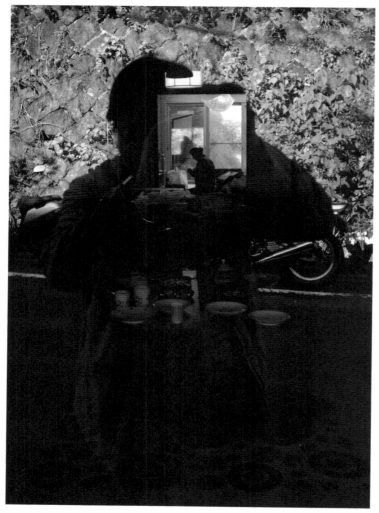

2.1.1

相片的真實性

(Hans-Rainer Sepp: The Reality of a Photograph - Chan-fai
Cheung's "The Photographer in Tokyo")

—— 石漢華（捷克布拉格查理大學哲學系教授）

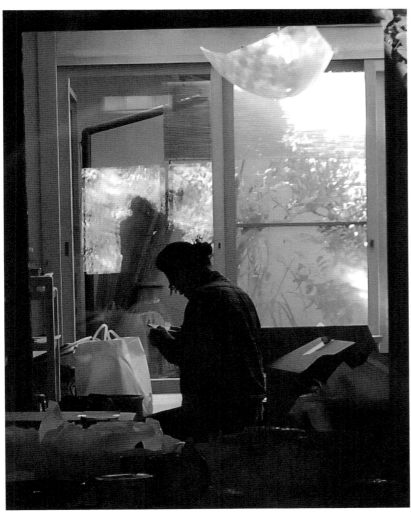

2.1.2

2006年，香港哲學家、攝相師張燦輝拍攝了在京都的一張相片。這張不尋常的相片具有視覺迷宮的效果。我們看到了什麼？讓我們分五步來分析這張相。

2.1.3

石 漢 華 ： 相 片 的 真 實 性

第一步

相片中，一個男人，可能是攝相師，他站在大街上，正在拍攝相片，畫面暗淡模糊。但人們看不到他的相機，因為第二張相片正好在相機應該在的地方。這第二張相片顯示的是一個十分清晰的內部情景，一個人，可能是一個女人，坐在或站在一張桌子旁，她的身邊有一個袋子和一大堆垃圾包裝。我們看不到攝相師舉起了相機，但我們

看到了他舉起的手臂所呈現的第二相照片。這張相片是沐浴在燈光下的。在這個人的身後，我們看到了一扇門和一扇玻璃窗，陽光照射進來。這個內部被門和窗的橙色框架包圍著，所以整個畫面給人的感覺是一個閃亮的方盒子，這與照相機的「黑盒子」正好相反。不過，這第二張相的內部並沒有被橘色的框架所限制，它有前景，也有背景。

前景的東西逐漸消失在黑暗中。我們只能辨認出部分的兩張桌子和椅子，桌子上

有小碟子、杯子、盤子，還有很多包裝紙。就在地板的下半部分是圓圈的圖案。前景在明亮的盒子下緣打開，呈現正在觀看這一切的我們面前。同時，它流過攝影師敞開的外套，在室內的地板、攝影師的褲子和他站立的街道相互融合的區域中失去了自我。這是二張照片，相片中的相片，形成了一個金字塔，以相明箱為頂，花紋地板為底。頂部的中心是沉浸在工作中的女性。

和他自己的替身，攝相師。這個三角形切開了第二張相片，即畫中畫所形成的金字塔的頂端，所以整個畫面中只有這個區域首先吸引了我們的目光。只有在這之後，我們才可能關注其他細節，關注內部，也關注攝相師本人所站的周圍：他身後的街道；路邊的兩輛摩托車，靠在一堵由灰石堆砌而成的大牆上，沐浴在明媚的陽光下，部分被綠色覆蓋。

在女人的身後，在她的背景中，我們透過門和窗的玻璃看到了一個燈火通明的地方，有一個藍色的大花瓶和一些綠色樹木的痕跡。然而，在這個明亮的區域中間，門上出現了一個人的黑影，就在女人的頭後面。這個人影的輪廓和攝影師一樣。他在這張相片中出現了兩次，不僅在第一張照片（2.1.1）中，而且在第二張（2.1.2）相片中也出現了？很明顯，他是這樣的。那麼在第二張相片中還有第三張照片（2.1.3）。攝相師的照片展示了攝相師如何展示一張室內的相片，而這張室內的相片在玻璃門的框架內展示了第三張相片，再次展示了攝相師。

而有一個三角形，從攝相師閉上的右眼開始，把它的兩個邊緣延伸到女人的頭部

第二步

第一次嘗試描述我們所看到的東西是否已經令人滿意？令人疑惑的是，我們還不知道為什麼我們意識到攝相師在這張相片中出現了兩次。相片一和相片二以及相片二和相片三之間又是什麼關係呢？我們必須解釋為什麼一張相片中會多出兩張相片，因為攝相師不舉起相機，而是出現在一張相片中，這是不正常的。要回答這些問題，有三種可能的解決辦法。

首先，可以說這是一種攝相蒙太奇（我們排除了這張相片只是數字處理的結果的情

況）。攝相師的替身照片（相片三）被粘貼到亮盒的相片（相片二）本身，而亮盒又被粘貼到相片（相片一）本身。然而，這種解釋並不真正有效。我們看到，位於其背景前的亮盒不斷地消失在前景中，與攝相師本人及其周圍融為一體。此外，不僅攝相師敞開的外套，還有他舉起的雙臂與第二張相片的整體重疊，只有盒子的亮光給人的印像是它的輪廓將這張相片與周圍分開。

其次，如果這不是攝相蒙太奇，因為有幾幅圖畫層次的重疊，那麼它可能是雙重或三重曝光。的確，相片一和相片二相互重疊的部分可能是多次曝光的結果。然而，有一個圖像衝突，更有一個圖像之謎，可能不是這個模型所能解釋的衝突手段。當這張相片是多次曝光的時候，一定不會有沒有曝光痕跡的部分，否則它就會是一個混合了攝相蒙太奇和多次曝光的相片。事實上，有的部分沒有任何多重曝光的痕跡：攝相師本身的背景、摩托車、石牆。但這可以用這樣的論點來反對，即我們之所以看不出雙重曝光的痕跡，是因為背景被太陽照得太密集了。因此，圖畫衝突的論點不能得到充分的驗證。

那謎團呢？這個謎團涉及到攝相師的替身。這個替身的存在會還不夠明確指的是多次曝光的可能性。第一個攝相師是一個攝相師的照片，但第二個攝相師並不是簡單的他的相片。第二個攝相師，也就是「在」玻璃門後面的攝相師，其實並沒有站在門外。真正在外面的是那個藍色的花瓶，而第二位攝相師頗為像一個從這盞奇蹟燈中升起的幽靈他顯然是一個影子，一個倒影。那麼就有理由認為，這兩張相片有兩個不同的作者。第一個攝影師是由另一個人拍攝的他在拍攝的同時，也在拍攝自己。第二個攝相師是第一個攝相師的鏡像，他在拍攝自己。

儘管如此，這可能是一個可靠的痕跡，可以進入第三個解決方案。也許不僅僅是第二位攝相師是個倒影，也許整個室內都是倒影。但反射的東西是什麼呢？當室內是出現在第一個攝相師身上的倒影時，他們之間一定有一個反光的介質，是玻璃牆、大窗戶。那麼，攝相師從外面透過窗戶看，我們從裡面看，後面的室內是如何反映在前面的窗櫺上的，透過玻璃的透明度，我們既可以看到、被拍攝的攝相師，也可以看到「他身上」所拍攝的對象。看不見的玻璃媒介是一條邊界線，它既是內在與外在的中介，又是外在與內在的分離。

然而，有一個重要的問題仍然沒有得到解答。是誰拍下了這位攝相師的相片？或者說，連攝相師也是一個倒影？他是否拍攝了自己？而第二位攝相師也仍然是第一位攝相師的倒影，然後是內部的倒影嗎？第一位攝相師是如何在反映自己的同時，又能拍下反映自己的室內的相片呢？這是一個令人困惑的情況。讓我們準備重新開始，從第一個攝相師是自拍像的論題開始。

第三步

然而，為了理解這是一幅自畫像，我們必須嘗試大政變，哥白尼式的革命。我們完全回溯我們的立場開始的問題可能是：當我們所看到的一切都是反映的結果，這張相片中是否有沒有被反映的部分？當然，當攝相師是倒影的時候，他身後的背景，整個街道、摩托車、石牆的合體，也一定是倒影的。有沒有沒有反光的地方？

在新的形勢下，人們必須說透明玻璃牆的功能被保留了下來。它在反映。但它所反映的不再是室內，而是攝相師本人。這就是大轉折。我們不再是站在房子裡了。我們現在是在外面，成為攝相師的眼睛，他正在給自己拍照。這張相片的觀看者正是站在那個真正的攝相師所站的地方，他看到了攝相師是如何拍攝自己的，他的身影將如何被他面前的玻璃窗所反映，而玻璃窗也反映了攝相師背後的背景。然而，攝相師捕捉到的玻璃後面的東西不是倒影。它是真實的，在照片的背景下是真實的。那是整個室內的景象：我們和攝相師透過玻璃看到的是一個有桌椅、碗碟、杯子和鍋子的室內，以及這個房間另一邊的玻璃門前的一個女性。但這並不是終點。畫面沿著這條線傳遞，最後是玻璃中的影子，也就是攝相師的第二個形象。玻璃門第二次映出了攝相師，所以他的反光從兩邊包圍了內部區域，內部是真實的。

我們所做的大轉折，首先是顛覆了觀者立場上的內外關係，其次是改變了真實和反映的元素。反射的區域變成了現實，而真實的區域被證明是被反映的。攝相師只是一個倒影，一個影子。他的倒影是不銳利的、黑暗的：他把自己擋在後面，他只是一個讓人看見的功能，他用他的身體揭示內部的十分清晰的中心，他搶奪了通常佔據窗戶玻璃的

外部光線，阻止了對內部的觀察。「攝相是對光的搶劫」，將光轉移到照片上確認的現實中的某一區域，這與攝相師感興趣的眼睛相吻合。移動的光線構成了主題，這個主題將被聚焦為由「目標」，即鏡頭，「相機的眼睛」構成的對象。

第四步

這個悖論描述了攝相家的存在處境。只有在這樣的情境中，他（她）才能遇到他（她）的邊界，這是攝相的基本條件。張燦輝的攝相作品將這一切表現得淋漓盡致。它展示了相機的眼睛如何超越到他者身上，又如何將他者反射到自己身上，所以攝相師遇到自己的方式，他包圍了他的主體，卻沒有能力真正抓住它，因為他者和自己的周圍是這幅畫中唯一真實的（不是反射的）主題。甚至還有一點細微的差別。由於攝相師的第二個影子出現在真人身後的玻璃門上，是窗玻璃內側的倒影，我們可以說攝相師把自己關進了監獄，也就是在閃亮的盒子裡，作為相機黑盒子的對應物。攝相師的超越意圖只會被自己的鏡像所阻止——儘管如此，他並不是因為相機的眼睛呈現了另一個人而「自戀地」看著鏡子裡的自己，而是作為這一個逃避了攝相師影響範圍的另一個人。

相反，主體，即相機眼睛的對象，其實是一個活在自己世界裡的主體，通過天花板上懸掛的一盞燈獲得自己的光亮。我們所看到的女士是在思考和工作中迷失的。雖然她被兩個影子包圍著，但她並沒有因為在這一刻被相機的快門釋放所定格而煩惱。也許主體在這場劇中扮演了更強的角色。即使攝相機試圖抓住主體，但它給人的印象是不可動搖的，彷彿它可以逃脫或已經逃脫了快門的控制。所以可以說，這一切的樞紐，同樣是一扇無形的玻璃窗，既能揭開主體，又能在揭開之前保護主體。這就是一切開始和一切將結束的邊界，這就是照相機的超越攝相的可見不可見的雙重性及其對主體的力量，這就是不可見的邊界：抓住一個真實對象的力量，同時又不

第五步

什麼是真實？攝相師——站在街道

上，站在石牆和摩托車前——和他在背景門中的鏡像一樣，都是反射。真實當然是相片中的真實，意思是「不反光」——只是內部。在這個意義上，真實的還有玻璃門後的藍色花瓶和透過玻璃門可以看到的幾縷綠色。這些東西包圍了一個私人的外部，與作為商店營業區的內部形成對比——這個外部被一個小的內院標示出來，所以玻璃門上的鏡像被夾在一個私人區域，在這一個私人空間的內外之間。

然而，相片中的這個真實（非反射）區域實際上並不是真實的，它只是一個真實模式：一種是作為「真實」的意思、簽名、圖片、照片等，另一種是超越這種「意義」的事實本身的真實。一張相片（和一張圖片）不可能顯示出這裡的原始真實（factum brutum），因為它是這樣或那樣的圖片：只有圖片本身，即那張紙、畫布或石頭，才是作為第二種意義上的這樣的真實。由此可見，在這張相片中被視覺化的另一個人是不可能被它實際抓住的，因為攝相基本上沒有能力抓住一個真實的存在。這就是整個與現實的關係嗎？雖然只有

相片本身是真人拍攝的，但並沒有呈現真實的事物這一負面結果？我們還可以問：相片中的所有東西都是相片的所屬嗎？還是說，在相片世界的真實周邊意義上，有什麼東西既不在相片中，也不在相片外？是否有一個實體在內側、在活體是的邊界上，既在又在外面的實體？當然，我們可以說，這張相片中所代表的另一個人，那個女人，其實是一個活生生的人，她生活在這個時間這個地點等等。但這的確不是問題的答案，因為真正的活生生的他者是屬於我現在的周圍的，即使她其實不在這裡，原則上也會不在我的處置範圍內。

唯一一個既不在畫面之內，也不在畫面之外，而可以說在畫面本身的邊界線上的人，就是一攝相師，這個時候真正站在京都這個地方的人。當然，張先生今天還活著——謝天謝地，所以我們可以祝賀他誕辰六十週年（二〇〇九年）。但是在他拍攝這張照片的那一刻，他把他的一部分存在呈現給了這張攝相作品的呈現。這張相片也扣留了他的存在——不是作為反射的存在，而是作為他身體的絕對真實點，作為一個真實的「一切方位的零點」（胡塞爾）。攝相師就在這裡，在他自己的肉體中。所以，相片

體中的地方都沉默了。我的真實的肉體單一性消失了，而作為那我們能看到的和能讓人看到的東西的必然起源而存在。它本身是不可見的，但不是作為影子的對應物與可見意義視域的關係而不可見。相反，它標誌著絕對的結束，也是開始，是每一個在世界中存在（Being-in-the-world）根本性的外在，而這個世界總是由意義構建的。在它的絕對不在場（ab-sense），它仍然在這裡，在這個特時（**Kairos**）中，被這張「攝相家在京都」相片所抓住。

是一個文件，是一個證據，證明有一個真實的活人拍下了這張照片。這是一個真實的生命的證據，是任何手段都無法固定的，它是無形的我。相片的作者是活生生的肉體，他的行為是他活體的表現。而另一個人其實是無法把握的，因為她永遠在前方，永遠是絕對的外在，而我卻無法想像自己，因為我本來就是，在我最內在的生活模式中，我的肉體，而另一個人對我來說是超越的，因為他或她也是活在肉體中的。

任何行為，特別是攝相行為本身不可能可視化，這並不是放棄解釋的理由。相反，這個事實保證了每張相片實現的通道，每張相片的特定視角，一言以蔽之：通過相機的每一次快門點擊，一次又一次地設置邊界線的限制的無限性。相機眼睛的透明性，關閉了眼睛透過相機看人的純粹的真實存在。它也打開了一個對方出現的世界性情境個我和對方可以通過圖像手段、通過理解手段相遇的中間區域。因此，我肉體中獨特的、單一的真實存在，造成了獨特的時空情境的構成

現在，在京都。

與圖象的時間和空間相比，當畫面的屏幕打開時，之前的時間性和我在我的單一肉

石 漢 華 ： 相 片 的 真 實 性

I. 石漢華：相片的真實性

II

攝相媒介中的現象學還原

(Rudolf Bernet: The Phenomenological Reduction in the Medium og Photography)

—— 魯道夫・貝耐特 [1]（Rudolf Bernet，比利時魯汶大學哲學系教授）

當同一個人既是傑出的現象學家，又是出色的攝相師時，會發生甚麼呢？他能同時做到這兩點嗎？如果他能，現象學如何影響他的攝相，同時攝相對他的現象學又有甚麼影響呢？與他以往的作品相比，張燦輝似乎更關注這些問題。它不再是我們對地球境域（Earthscape）或瞬間 [2]（Kairos）的形象，它是觀看自己，特別是觀察對象和攝影師作為觀眾，已成為他的照片的主題。因此，圖像比組合鏡頭少。他們已經失去了中立性，並對鏡頭後面的凝視和思維進行質問。

在現象學中，所呈現出來的事物通常充當一個應被稱為「現象」的起點。一方面，現象是我們每天在世界上遇到的普通事物；另一方面，這些事物只有當我們注意到它們的出現方式和我們對這種出現投入時才成為現象。事物的表現或展示方式取決於我們與它們的關係，而我們與它們的關係取決於事物的表現或呈現方式。要把一件事物變成一種現象，我們就需要考慮其給予模式或獲取方式之間的相互依賴性或之間的關係或獲取方式之間的相互依賴性或「相關性」。這也是我們在日常生活中所忽略的。在成為現象的過程中，事物既展示了它如何與其他事物互相聯繫，又通過它們與整個世界互相聯繫，同時也展示了它的自我表現如何與主觀關注它的方式互相聯繫。現象學家稱這種關係和共同關係的模式是「有意的」。因此，現象就是事物以其完整的客觀和主觀的「意向視野」來顯現的。它也是一件能顯示其真正「意義」的事物。提供有意義的顯現事物是觀察者觀看的目的，它不

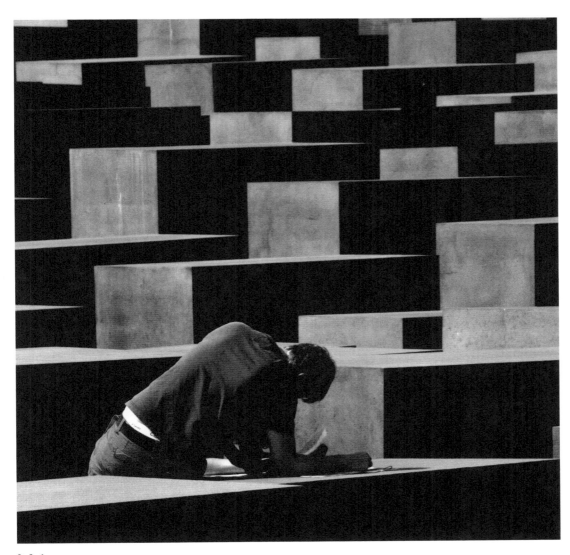

2.2.1

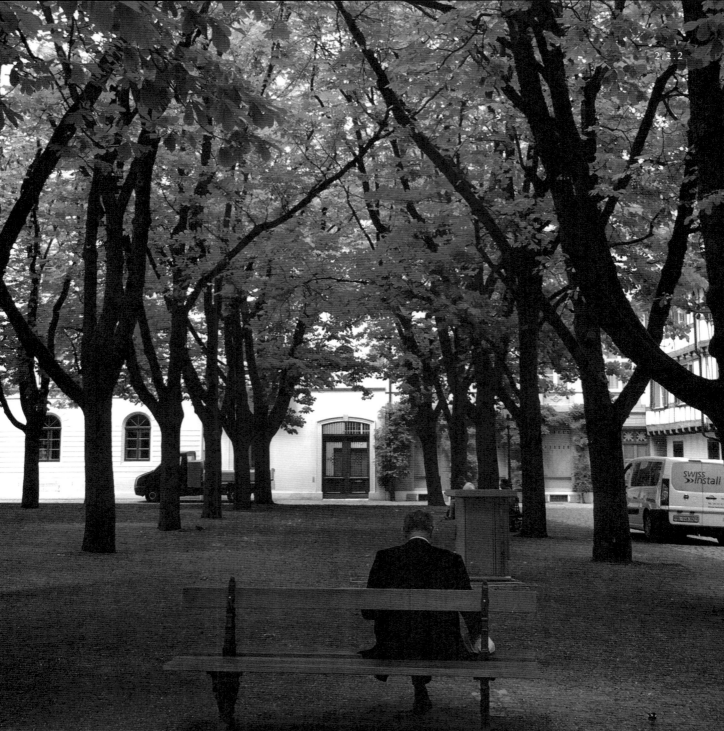

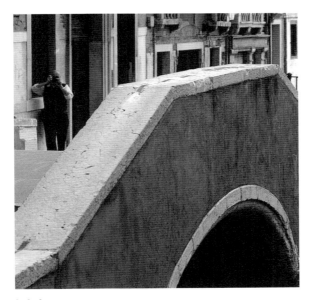

2.2.3

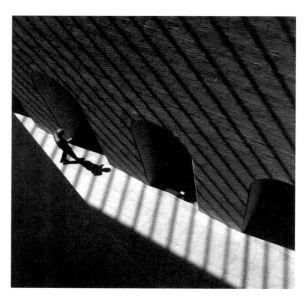

2.2.4

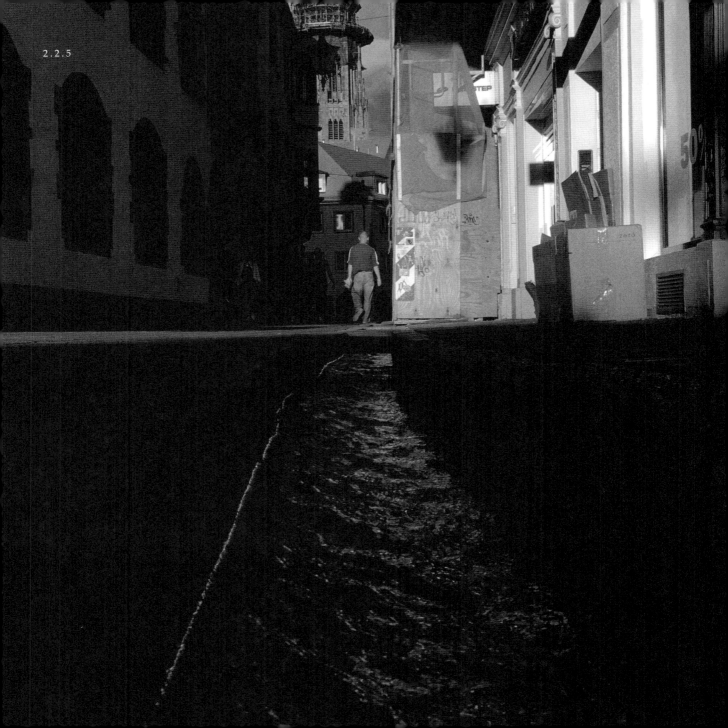

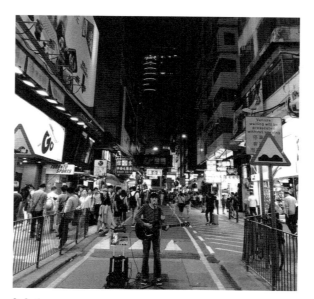

2.2.6

2.2.7

但與光的條件、負責它與觀察者相遇的空間和時間交織，還與其他事物和世界緊密交織。

還原」（Eidetic reduction）。他們說顯現事物的經驗主義的存在並不屬於其本質，而且那些只可能存在或不存在的事物與實際存在的事物並沒有本質上的區別。例如空間結構和形狀在本質上屬於一個物體，而不是它的個別顏色。因此，顯現事物或現象或多或少具有重要、主要或次要的特性。因此，燦輝在本書中的黑白相片不僅可以看作是一種現象學還原的實驗，而且也可以看作是攝取媒介的本質還原。

現象學家說，將事物轉化為真實現象需要一種「現象學還原」（Phenomenological reduction）。這樣的還原對於事物的顯現方式和允許這種顯現變得可見的因素是必要的。因此可以說，現象學的還原需要顯現或表現出事物的顯現。現象學現象涉及到二次方的雙重顯現和視覺。通過現象學的還原，視覺和事物主觀體驗的其他形式獲得了一種延伸、深度和力量，這是普通生活看待事物的方式所缺少的。這種還原使通常被忽視的事物變得明顯，也給人類體驗帶來了新的焦點和關注。它是通過消除妨礙事物出現的方式來實現的，因為它們本身就是真實存在的。它使事物的顯現擺脫了我們如何思考它們，我們想要用它們做甚麼，只是表面上，附帶地或偶然地屬於它們的東西。現象學的還原揭示了顯現事物的真正含義，消除了使我們理解事物本質分心的東西。

那麼，甚麼是適用於燦輝的攝相圖像讓我們看到的現象學還原？他們展示了甚麼樣的現象學現象？又如何將攝相機鏡頭上的真實印記所產生的圖像視為一種現象？對事物真實存在的攝相證據，或對某一特定事件和時刻的即時記錄，能被視為一種現象嗎？

我們已經看到，顯現事物成為一個現象學的現象的最小條件，是為了將其與世界上其他事物的有「意向性關係」（Intentional relation），以及與觀察者的觀點或理解顯現事物的主題的有意的相互關係表現出來。拍攝圖像的框架（Framing）是兩者兼而有之。但弔詭的是，攝相展示了從這個世界中切斷它們所描繪的事物或風景的現實世

儘管他們對屬於顯現事物本質的性質和精確延伸存在分歧，但大多數現象學家都認為，現象學的還原在邏輯上需要某種「本質

界。攝相圖像的框架中止了我們在其中看到與真實事物或它們部分的物理關係，它們是經驗地相聯的，但並未出現在圖像中，而在構圖中變得明顯的是與它們有意向關聯（Intentional relating）的，而不是這些其他真實的東西，因此，我們在圖像中看到的事物在本質上要歸功於它們與其他真實事物的意向關聯，以及它們與在圖像中不可見的真實觀察者的意向關聯。

這種有意識的意向關聯和相關的事物，作為現象，在物理意義上是非真實的，最好被稱為「虛實」（Irreal）。當事物完全通過它們的虛實有意向關聯和共同關係來表現自己時，它們的現實也就無法實現了。作為一種現象，事物變成了一種虛實化的現實（Irrealized reality）。然而，這種虛實化的現實不應該與不真實或僅僅虛構的東西混淆。攝相圖像的框架並不會將照片中所描述的事物從現實中剝離出來，而是將他們的經驗過的現實轉化為現實的現象。在攝相圖像的框架中所描述的事物獲得了修飾，其中包含了它們的虛實、看不見的真實事物，而不是它們適應的客觀因果性的經驗網路。正是這種虛實的有意向性的指引使得所描繪的事物在非真實的意義上變得真實。當我們看到圖像中所包含的事物時，我們並沒有把它們的現實當作事實，我們寧願理解成讓它們看到的、顯現的就是真實的事物。

除了與相片中未包含的其他真實事物相關的內容外，讓它包含的事物看起來是真實的，也是與拍攝或更好構圖的攝相師的關聯。攝影圖像中包含的東西從他們的虛實中借鑑了攝影師的真實身份，他們真實地看到了完整現實中描繪的風景。另一方面，攝相師的現實、他感知的現實，以及他所看到的事物的現實，並不真正地包含在攝相圖像中。不過它們仍然存在於相片中，並且可以被觀看相片的人或觀眾所掌握。相片的透視法和空間深度，以及其所描繪的事物大小和它們可能的重疊，使得不可見的攝相師的視角變得可見。圖像中的顏色、光影分佈顯示了氣象條件和拍攝圖像的那一刻。圖像的框架和構圖也表達了攝相師的關注焦點，他的視覺敏感性，以及可能的紀錄、教學、道德、政治和藝術等意圖。在所有這一切中，攝相師的真實生活中出現的不可見現實和真實時刻似乎不是經驗事實，而是觀察者在攝相圖像中看到的事物的明顯現實的可能性的暗示或條件。對於攝相圖像的觀眾來說，攝相師的真實和他所看到的事物的實際情況成

因此，攝相可以實現現象學上的還原，其實本質上為了觀看者，而不是為了攝影師自己。但是一個同時也是現象學家的攝相師，可能會試圖將一個額外的複雜因素引入這個已經很複雜的過程中，這個過程就是把真實事物的攝相及真實感知轉換到現象學現象中。他可能希望創作的攝相圖像不僅能給觀眾帶來現象學的還原，而且還能展示現象學還原的運作方式。這本書裡的相片恰恰就是這麼做的，它們用了兩種不同的方式完成。

燦輝的第一種方法是把人物觀察事物和其他人的畫面組合起來，而不是單純的事物或孤立的人的畫面。除了攝相師的注視和攝相圖像中觀眾的凝視之外，它們都在圖片的外部，這些照片引入了新的觀察者，並把他或她恰當地放在照片內部。這些圖片展示的是人們觀察事物和其他人，而且他們在攝相師從「背面」或「前面」觀看時顯示它們。

第二種方法是組合構圖，除了正在觀看事物的人們和其他人，因為他們已被攝相師看到，同時還包括攝相師本人（「自我」）——被視為觀看，用他的相機，觀看了觀看

事物和其他人的人。因此，這兩種方法本質上的不同在於它們對觀看觀察者的人的迭代程度。第二種方法是在圖片中引入了新的觀看者，在這樣做時，授予創建圖像的攝相師的主觀性或自我，以更好和更明確的視覺存在。然而，這兩種方法都有一個共同之處，那就是在攝相圖像中包含了一個通常被排除在外的現實，而這個現實僅以隱含的、虛實的有意向關係或暗示的形式存在。正是這種被排除的包含允許攝相圖像來顯示現象學還原如何在攝相媒介中運作的。

顯示攝相師從「後面」觀看的觀眾的相片，顯示這些觀眾在他們看到的事物和人物中要麼全神貫注的，要麼是分離的。儘管他們都包含在圖像中，但是這些觀看者所看到的和他們自己的觀看，對於圖片的觀眾來說並不具有相同的可見性。看著這些照片，我們看到的是被描繪的觀眾所看到的事物和人物，但我們在他們（而不是我們自己的）的觀看方式的媒介中看到了他們。當他們看到他們的時候，我們不直接接觸所描繪的事物和人的現實。對他們來說，被描繪的觀眾所看到的是真實的，對我們這些相片裡的觀眾來說不是。對我們來說，這是虛實的，它只是一種現實的現象。同樣的虛實性

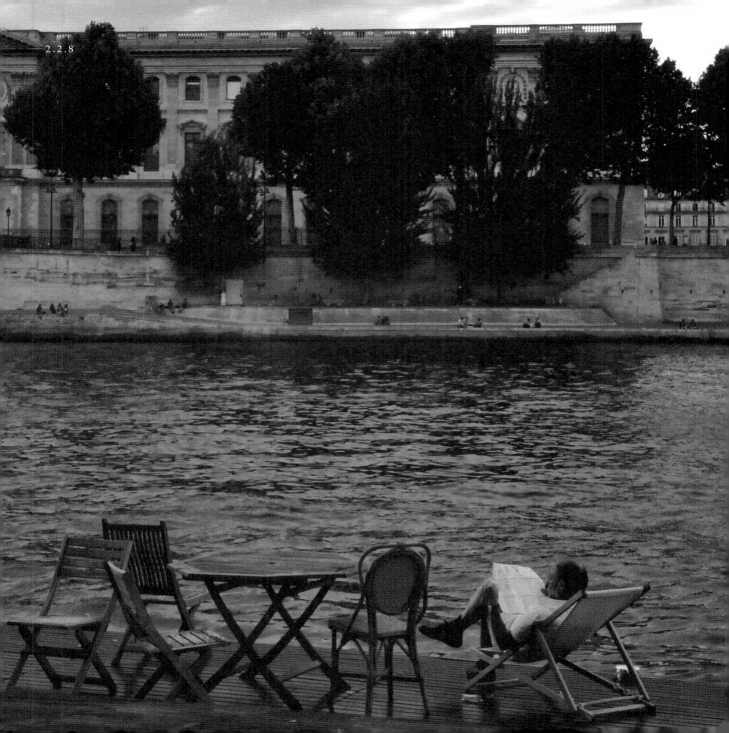

（Irreality）也適用於被描繪的觀眾。我們在相片中看到的是攝相師如何真實地觀察他們的。因此，攝相師將被描繪的觀看者都視為真實的人，對我們來說，成為了相片的觀眾，虛實，同時又是現實的現象。

使現象學還原在攝相媒介中運作得如此特殊的原因，在於攝相圖像的可見性允許觀眾在圖像的現象學和非現象學觀察之間自由移動。這使他能夠直接觀察到現象學的還原對觀看照片的影響。

這並不是說，當看到燦輝的相片時，我們不可能看到觀眾之間所描繪的相關性，以及他們認為真實的相關性。只有當我們考慮到攝相師如何看待這種關聯時，對我們來說是虛實的，或者正如現象學家所說，把它放在括弧裡。我們在圖像中看到的相關性變成了他所看到的的相關性。從我們對相關性的第一次理解轉移到第二次，我們的視覺經歷了一種現象學的還原。我們甚至可以看到這種還原是如何運作的，即通過包含攝相師以前被排除之外的觀點。我們以前在圖片中直截了當地看到的東西，現在變成了別人看到的東西。可以說，我們在攝相圖像中看到的關聯性減弱了我們的視覺，然後交給了攝相師的視覺中。我們的視覺變成了他視覺的修正。換句話說，我們對圖像中存在的相關性的視覺變得傾斜，我們看到的則被置於引號中。通過將其置於括弧或引號內而變得不真實的——這正是現象學之父胡塞爾（Edmund Husserl）所說的現象學還原的意義所在。

在非現象學的態度下，觀眾完全被畫中的風景深深吸引。他在畫中所看到的內容如此的壯觀，可以說，他被畫中的開放空間所吸引，完全忘記了他自己所觀看的，忘記了拍攝和構圖的攝相師，忘記了照片中沒有直接表現出來的一切內容，甚至忘記了相片本身。他所看到的是沒有中介的，而是直接又明顯地呈現出來的。這種吸引人的觀察不會留下故事的想像空間，也不會質疑人們在相片中所看到的事物的意義。觀眾在相片中所看到的現實是如此強烈，所有的現實包括相片中隱藏的都消滅了，包括他自己、他自己的身體、好奇心、興趣等。如果沒有圖像的外部，也可能看不到圖像的內部。圖像變得包羅萬象、無邊無際。所以它不再是一張圖像，而已成為現實本身。

然而，當觀眾意識到他所看到的事物是

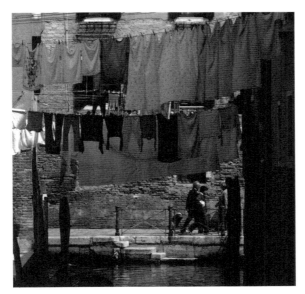

2.2.9

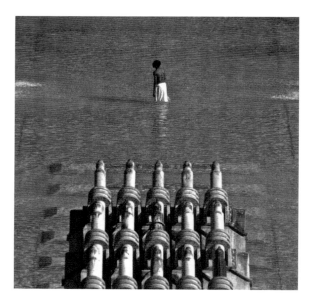

2.2.10

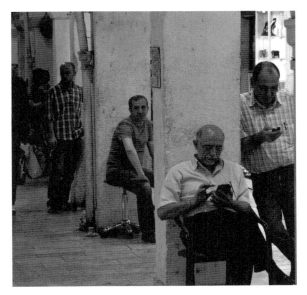

2.2.11

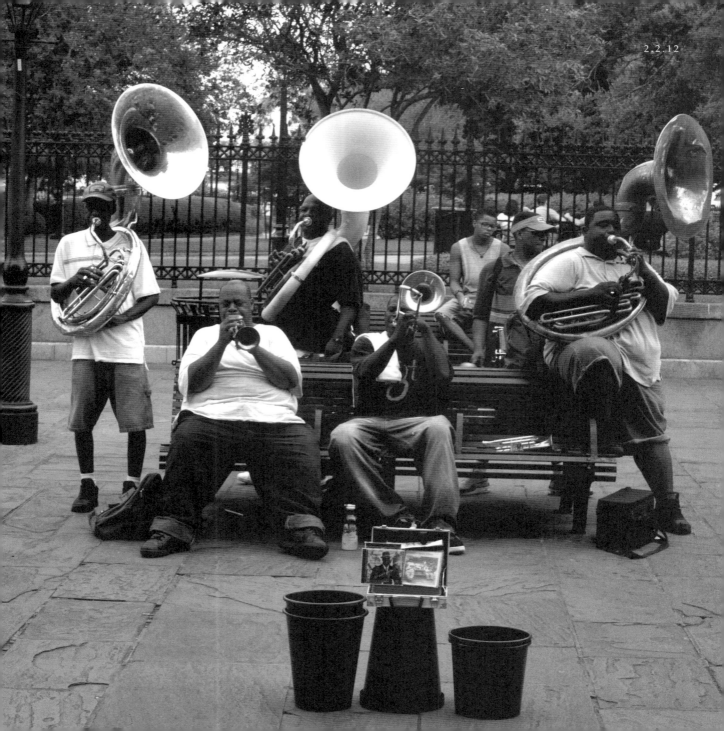

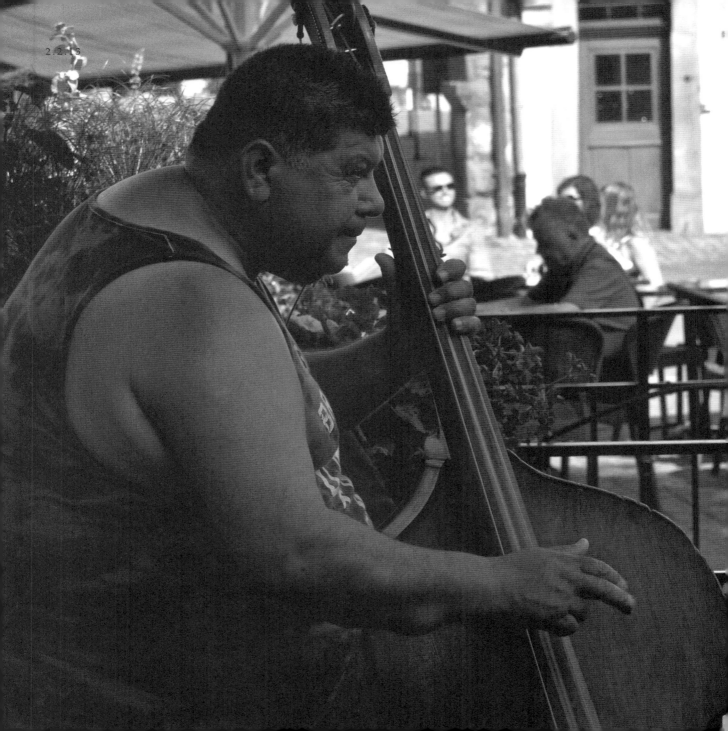

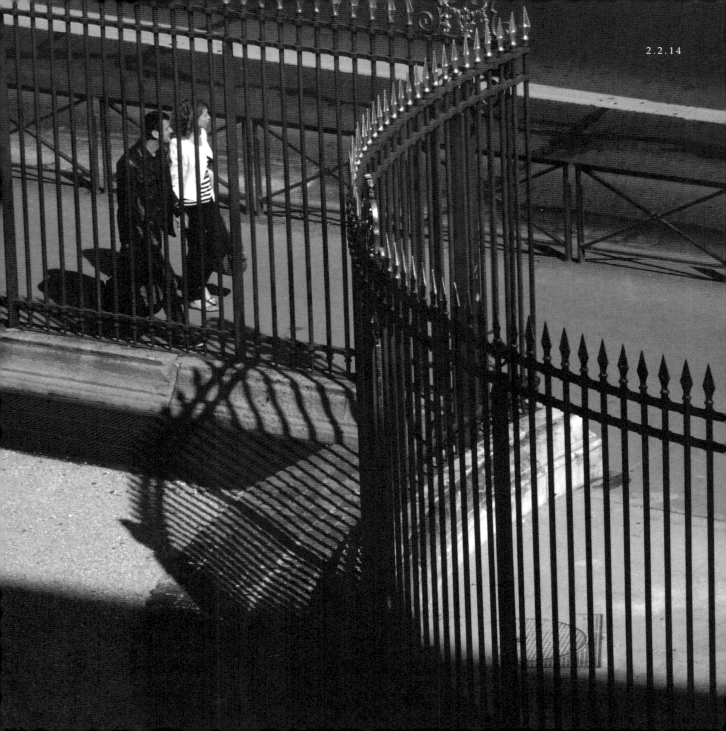

2.2.14

觀看着另一個人觀看事物時，這種迷戀或視覺麻木的狀態即將結束。他再也不能忘記被描繪的事物和觀眾在本質上的不同狀態，也不能再把後者僅僅當成視覺對象了。一旦注意到被觀賞者的觀看，這些觀看者就會跳出他們周圍被描繪的事物的風景中。畫中的觀眾與另一個人類的凝視相遇，聲稱擁有對觀眾在畫中看到的事物的所有權。這導致了觀賞者凝視的危機時刻，引起了他自己的凝視和外部凝視之間的衝突。現在觀眾需要在兩者之間做出選擇，要麼進入一種現象學的觀看模式，要麼為他的非現象學的穩定性。正如沙特（Jean-Paul Sartre）出色地證明那樣，後者需要對外部凝視的客觀化。只有當他將圖片中所包含的觀眾簡化為一個簡單的物體時，攝相圖像的觀眾才能保持他對描繪的風景的簡單、無疑並且著迷地觀看。

包含在圖片中的外部觀眾的這種客觀化是更難實現的，因為這個觀看者看觀眾，而不是他從後面看。這種情況發生在燦輝的所有照片中，他照片中的外部觀眾，觀看的事物和其他人們是從「前面」描繪的。很明顯將人臉變成純粹的物體，顯然不像人類的「背部」那麼容易。然而，令人震驚的是，

在燦輝的大多數照片中，被描繪的人並沒有直接看著攝相師的鏡頭，因此也沒有直接看到照片中的觀眾的眼睛。他們仍在關注著事物和其他人。被描繪的觀眾的目光，正如攝相師的鏡頭和觀眾周圍及背後的東西；它針對的是。引人注目的是，通過從正面拍攝外部觀眾的新系列照片所帶來的變化，對攝相師和觀眾產生了同樣大的影響，以及他們如何看待外部觀眾。從正面拍攝的外部觀眾用自己的背後為攝相師和攝相觀眾提供了拍攝。

要正確地認識到這一點，觀眾必須運用觀察圖片的現象學方式。當然在觀眾看來，所描繪的外部觀眾不僅看到了事物和他人，而且（或多或少清楚地）看到了攝相師和（間接地）照片的觀眾本人。換句話說，外部觀眾從正面觀看圖片的現象學的方式，使觀看的觀眾隱含地引用了可見的攝相師和觀眾。這改變了相片的意義，甚至它更是從根本上改變了攝相師和觀眾的地位。他們不再與他們的主導性凝視重合，他們成為被他們所看到的對象。因此，他們的某種主觀力量就從他們身上奪去了——就此事而言，並不是把他們變成純粹的東西或物體。意識到他們都是在看並被看到的，給攝相師和觀眾帶

所看到的觀眾，而且可以看見他自己。

來了新的密度。它為他們提供了一個正面和背面的身體，而不僅僅是眼睛。攝相師和觀眾的地位變得模糊不清。可以理解的是，他們可能會試圖逃離這種模糊性，回歸到一種單純地觀察人，觀察事物和其他人的非現象學的方式，除了他們自己。當攝相師和觀眾這樣做的時候，他們再次移出照片並故意轉介。他們又回到了以前的外部事物上。

然而，一旦攝相師不再以虛實意向關係的指稱出現在照片中，並在其中變得完全不可見，那他被排除在圖片之外就變得完全不可能了。（正如我們將看到的那樣，攝相師在照片中作為與他有關的虛實意圖的參照者，當他作為一個可見的真實事物被包含在畫面中時，同樣會受到挑戰。）在所有以「自我」為標題的照片中，攝相師燦輝帶著昂貴的尼康相機的畫面清晰且直觀地顯現。他現在是觀眾的一部分，觀眾可以在圖片中直接看到的，攝相師不能再被忽視或遺忘。當然，這並不意味著這些相片是攝相師的自畫像。他們與任何一種肖像都沒有共同之處。他們反而給以前的相片增添了一種新的複雜性或維度，這些相片中的人觀看事物和其他人，或多或少明顯是攝相師和觀眾。這些相片的新鮮之處在於，攝相師不僅可以看到它

這是不是說，在這些相片中，攝相師讓本人和他自己的目光相見，而不依賴於外源凝視？凝視能被自己看見嗎？如果這是不可能的，那麼攝相師本人如何存在於這些照片中呢？我們可以在燦輝的照片中看到這些問題的答案：攝相師在某種鏡子的幫助下變得可見。攝相師燦輝成為了自己照片中的可見部分，通過反射面或對鏡子的凝視，對於觀眾在照片中同樣可見，我們還注意到，鏡面反射的不是燦輝的攝相凝視，而是他的身體——他的臉和眼睛幾乎完全被他的相機遮住了。我們也不得不注意到，鏡像表面的凝視把攝相師變成了一個可見的物體，變成了其他事物。在「自我」的畫面中，攝相師對觀眾的注意力與對攝相對象所見的事物是有爭議的。顯然，攝相師（主體）所看到的外源觀眾和事物贏得了這場戰鬥。在觀看的物體和觀眾看的外源觀眾附近，攝相師的存在變得像幽靈一樣稀薄透明。攝相師和觀眾並沒有捕捉到攝相師在這些自拍照片中的目光，反而留下了一種轉瞬即逝的光芒。對於現象學觀察者來說，攝相師讓自己的目光在照片中可見的實驗結果必定令人失望。但是現象學家可以從這個攝相實驗中學到很多。

我們要學到的第一課是，當攝相師在自己的照片中明顯出現時，他會作為一個觀察對象或攝相凝視而消失，而不是成為萬能的（笛卡兒的）主體來觀看他自己在觀察著，他只是被簡化為一個純粹的事物，甚至不到一件事物：一個已經消逝的觀眾的透明幽靈。

要學習的第二課是，通過現象學的還原揭示隱形可見的企圖，來抹殺這種還原的好處。我們已經看到，攝相媒介的現象學還原揭示了攝相圖像與其中未包含的東西之間的虛實意向的關係，與攝相師的外部凝視和攝相觀眾之間的虛實意向相互關係，以及圖像可見度的含意和條件。攝相圖像的現象學觀察包括被非現象學觀察所排除或忽略的內容，它甚至包括以前被排除在外的真實東西——但是作為真實的東西，以虛實意向關係的形式被提及。現象學上的還原就停止運行。它與現象學還原一起，消失了攝相圖像中的旁觀者在現象學和非現象學觀察之間自由移動的可能性。

要學習的第三課是，使攝相師在他的照片中可見，也影響了攝相圖像的非現象觀察的可能性。在「自我」標題下收集的圖片不再適用於我們所描述的迷人的直接觀看，其中觀眾被所描繪的風景深深吸引。當觀看這些自拍照時，觀眾相當迷失而不是著迷。他不知道該把注意力轉向何處以及如何觀看。他遇到了一個由疊加卻不相容的、陰森恐怖的外表組成的迷宮，而不是在整個圖像中捕捉到的真實世界。

我需要說的是，現象學的觀察者對自拍照片不再著迷，觀眾可能會喜歡嗎？在我們大多數觀看這些自拍照的人中，這兩個觀眾是和諧的室友。這是否同樣適用於創造了他們的攝相師（現象學家）嗎？作為一名攝相師，燦輝可以合理地把這一系列的自拍看作是他最高、最複雜的藝術成就；但作為一名現象學家，他必須承認，這些自我圖像使他對世界的現象學觀點不像那些只包含從正面和背面看的外源觀眾的圖片新奇。因此，從自我圖像中學到的最後也是最重要的一課，那就是現象學的凝視，它使所描繪的事物與其他事物的虛實意向關係，以及它們與觀察者的虛實意向的相互關係可見，但觀察者被視為真實描繪的事物不可見。當現象學家在攝相圖像中獲得新現象學可見性的終極基礎，他必須永遠保持隱形。

1 魯道夫・貝耐特（Rudolf Bernet），比利時魯汶大學哲學系教授，著名現象學家。本文的英文原稿 "The Phenomenological Reduction in the Medium of Photography"，是專為本書而寫的。

2 指張燦輝著的兩本書：Earthscape. Hong Kong: Edwin Cheng Asian Foundation for Phenomenology. 2013; Kairos: *Phenomenology and Photography*. Hong Kong: Edwin Cheng Asian Foundation for Phenomenology. 2009.

2.2.16

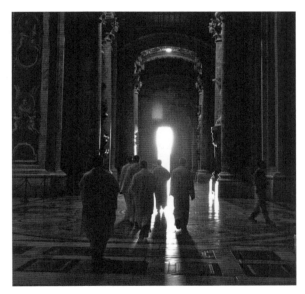

2.2.17

2.2.18

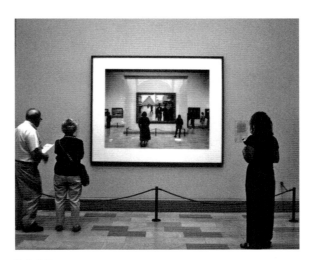

2.2.19

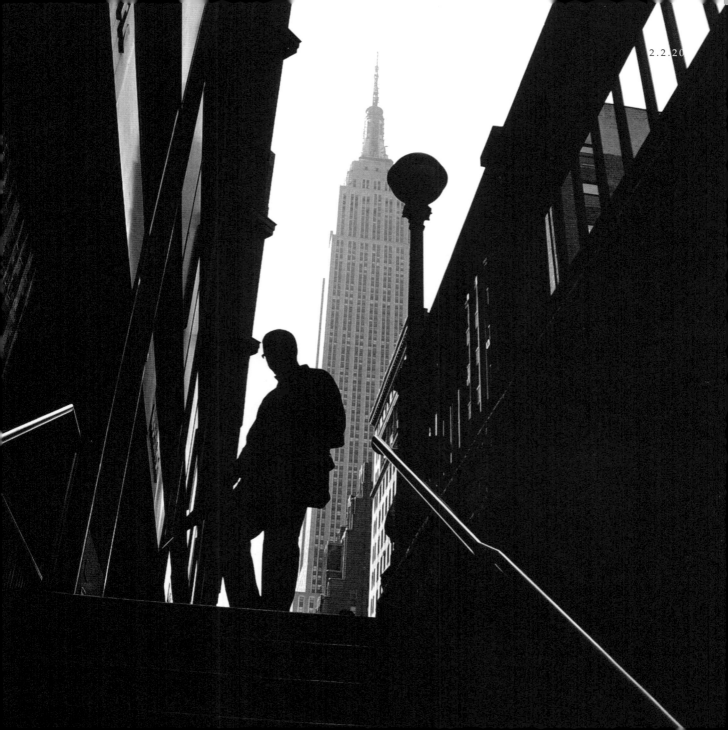

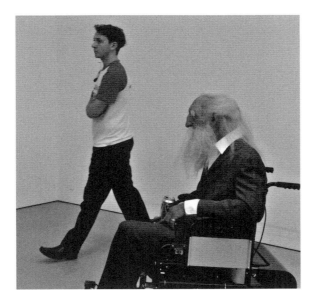

2.2.21

2.2.22

貝耐特：攝相媒介中的現象學還原

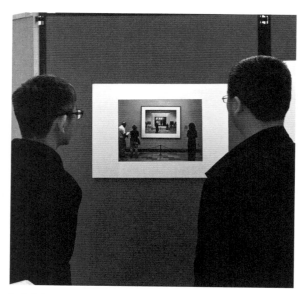

2.2.24

貝耐特：攝相媒介中的現象學還原

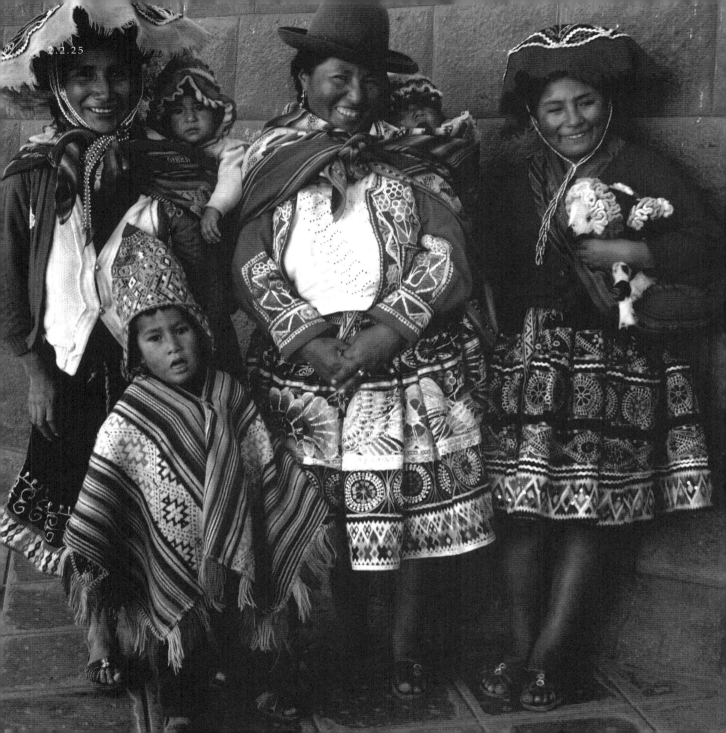

貝 耐 特 ： 攝 相 媒 介 中 的 現 象 學 還 原

2.2.1 德國柏林，2010

2.2.2 瑞士巴塞爾，2016

2.2.3 意大利威尼斯，1998

2.2.4 丹麥哥本哈根，1998

2.2.5 德國弗萊堡，2014

2.2.6 香港旺角，2017

2.2.7 瑞士巴塞爾，2016

2.2.8 法國巴黎，2006

2.2.9 意大利威尼斯，1998

2.2.10 法國巴黎，2006

2.2.11 土耳其伊斯坦堡，2014

2.2.12 美國新奧爾良，2008

2.2.13 美國新奧爾良，2008

2.2.14 法國巴黎，2006

2.2.15 法國巴黎，2006

2.2.16 法國巴黎，2006

2.2.17 意大利羅馬，2008

2.2.18 美國紐約，2009

2.2.19 澳洲雪梨，2014

2.2.20 美國紐約，2009

2.2.21 英國倫敦，2007

2.2.22 阿拉伯聯合酋長國阿布扎比，2016

2.2.23 瑞士巴塞爾，1998

2.2.24 香港沙田，2012

2.2.25 秘魯馬丘比丘，2006

III

現象學與攝相：「攝相還原」與「攝相之看」的起源

(Filip Gurjanov: Phenomenology and Photographing – On "Photographic Reduction(s)" and the Genesis of "Photographic Seeing")

—— 古亦飛（布拉格及維也納大學哲學博士）

「對於相機而言，它表達的是一種不同的本性，不同於眼睛所表達的」

—— 沃爾特·班雅明（Walter Benjamin）

2.3.1

本文是筆者對張燦輝所著〈現象學與攝相：論看相片與攝相之看〉[3]（Phenomenology and Photography: On Seeing Photographs and Photographic Seeing）論文中的某些觀點的回應。具體而言，我對他所提出的「攝相還原」（Photographic Reduction）和「攝相之看」（Photographic Seeing）的概念感興趣，這些概念他已經在該文中簡要勾勒出來。我認為這些概念非常豐富，相信值得進一步討論。因此，用攝相的比喻，本文將以張燦輝的觀點作為已經產生的「底片」（negative），並嘗試在理論上加以發展；這樣，我希望能夠對「攝相還原」和「攝相之看」有一個更清晰的理解。但就像相片只能展示攝相對象某一個角度的觀看，這篇文章也應該被視為對這主題的一個理論觀點，而不是最終的回應。

我的目標是跟隨這篇論文中展示攝相者的思維路線，與張先生一起思考，我希望闡明特定方式的相片（作為本書讀者的範例）和總體上的相片如何成為特定的方式去看待攝影。張先生在他的文章中寫道：「我希望給出一個現象學的描述，講述看待攝相和在攝影中看到照片的過程。」[4]我自己也想沿著這些方法論的路線繼續，但更加專注在後者。換句話說，我希望談論「現象學與攝—相」（Phenomenology and Photographing）[5]。下一節將概述我的建議，並更詳細地討論本文副標題中提到的「攝影還原」和「攝相觀之看」的起源（genesis）。

我的建議概要：

我這篇文章的最大篇幅將用於討論張燦輝的「攝相還原」概念。我將先解釋張燦輝之前提出的「還原」所涉及的兩個步驟。然而，探究的最終目的將是引入額外的第三步，我認為這與對「攝相還原」的理解有關。為了準備探討第三步，我首先需要研究張燦輝在其「攝影觀看」概念中隱含但未明確討論的兩種不同觀看模式之間的關係。這將表明，攝相者無法獲得照片內容的整體性，同時又被象徵性地（在歐根·芬克〔Eugen Fink〕的意義上）指向這種整體性。要證明這一點，就必須區分攝相者的身體視角和相機的技術視角。因此，正如我稍後將詳細解釋的，「攝影還原」第三步不應被視為「省略」（elliptic）的，即它並不排除攝影內容。相反，它包含了補充畫面中片段的內容，一些攝相者在拍攝時沒有看到的

東西。我會簡要分析張燦輝一張張照片作為例子。

根據張燦輝的理論，攝相者與現象學家一樣，都在從事「還原」（reducing）世界的行為6。現象學家對表象有著理論上的興趣，現象學反思「引導」回到表象結構（re-ducere）7，然而攝相者通過拍攝照片，實際上是將三維感知世界還原為照片的二維表面。用張自己的話來說：

最後一項研究將繼續以「攝影觀看」這個概念為出發點。不過，重點將放在對其起源的研究。換句話說，我不會討論攝相師透過相機取景器觀察時已經有的觀看。相反，我將分析攝相者在使用相機之前的觀看。根據我的假設，這種「早期」的觀看模式也應被視為廣義上的「攝相」。張的理論適用於攝相行為本身，因為它是透過觀景窗觀察而產生的。與此相反，我將簡要論證以下觀點：

「無限延伸的感知世界被定格為一個特定的視角，也就是說，世界在其原有的三維空間和時間中的這一特定表象因此被轉移，或者藉用現象學的術語，被『還原』為二維底片。攝相觀看就是將感知世界還原為攝相取景的世界。這是攝相還原的第一步。」8

1　攝相行為還存在其他可能性，但這些可能性並不採用張氏意義上的「攝相觀看」；

2　應被視為「攝相」的觀看並不能還原為攝相行為，而只是將攝影相行為終止。

關於「攝影還原」的兩個步驟

讓我先討論「攝影還原」的兩個程序。

為了清楚起見，我希望將上述描述稱為「一階還原」，它還可以進一步被定性為「超越性」（transcendental）。因為，這種最基本的還原，即「一階還原」，是任何攝相實例的可能性條件，即使是偶然產生的相片也是如此。照相機與康德的主體概念類似，有自己的觀看形式，觀看空間是以二維框架的形式進行，雖然它能接觸到時間流，其目的是與「捕捉」（capturing）框架內時間瞬間的可能性息息相關。換句話說，每張相片都是以相機的觀看形式為條件，照相機

與普通感知世界的關係就是以這種特定的還原為其特徵的。[9]如上所述，每張相片都有其確定的邊界線，因此，一階還原也應被視為攝相者拍攝相片時的感知範圍的一個部分（Ausschnitt）。

在描述了「攝相還原的第一步」之後，張寫道：

「在還原的畫面中，根據攝相者觀看的視角，將主體周圍所有不必要的元素來進一步還原。主體必須位定於明確的景域（horizon）上。因此，背景和前景可以改變，光線的對比和色彩的使用也可以調控制，一個確定的構圖就透過攝相師有意識的觀看而形成」。[10]

這種還原（我想稱之為「二階還原」）以第一種還原為前提，進一步探索攝相還原感知世界的方式。只要發生在相機已經還原的二維視角空間內，就可以被視為「內在的」（immanent）。一階還原主要指向作為攝相可能性條件的技術中介，正如前面所解釋的（將四維世界現實的一部分還原為二維靜止圖像），而「二階還原」則更明確地指出了攝相過程中的主體性。「二階還原」指的是有意識拍攝相片。只有攝相者才能決定在某張照片上甚麼將被具體對焦，甚麼將被剔除。此外，攝相者的「二階還原」將決定如何使用相機的確切功能來攝取事物。因此，在這種情況下，這本書[11]展示的60張相片可作為不同的例子，再次引用現象學的術語，攝影者的 Einstellung（態度）：他（張作為攝影師）對相機的設定，同時用攝相方式看到的感知對象持一種特殊的攝相態度（photographic attitude）。

邁向「三階還原」：分析「攝相觀看」

根據張燦輝對「攝相還原」的分析，並考慮到上述與「二階還原」相關的主體性方面，可以說攝相源於張燦輝所謂的「攝相觀看」。他將其定義為「透過相機的取景器觀看」[12]。根據他的觀點，攝相主體在攝相行為中與攝影相對象相遇的必要中介場所是相機的取景器。事實上，正是在取景器的還原視野中，人們才能看到特定場景如何「變成」（turn out）為相片。儘管如此，是否應將其視為「攝相」的唯一可能模式還是值得商榷的。不過，我稍後會再談這個關鍵問

題。現在，繼續分析張的「攝相觀看」概念，即透過相機的取景器觀看。

雖然張燦輝沒有這樣做，但我認為，區分透過取景器觀看時的兩種觀看是有意義的。也就是說，我希望將攝相者的身體觀看（bodily seeing）與取景器本身的純技術性觀看（pure technical seeing）對立起來。從現在起，我希望將前者稱為「攝相者的觀看」（seeing-of-the-photographer），後者稱為「相機觀看」（seeing-of-the-camera）。我將舉一個例子來說明這種區別：比方說，我們有一台打開了開關的攝相機，鏡頭蓋被取下，但放在一旁，沒有攝相者在旁邊觀察。在這種情況下，攝相機肯定會產生某種視覺效果。即使看到的景象並不特別美觀，也沒有人在取景器中觀看，但攝相機的技術景象還是會存在的。根據我的理論，這就是「攝相機的觀看」。但是，現在讓我們假設一位攝相者拿起攝相機，透過觀景窗觀看，在這種情況下，他使用身體的視覺依附著「攝相機的觀看」。這種觀看模式，即攝相者透過取景器的技術視角進行身體觀看，就是我所說的「攝相者的觀看」。

這兩種截然不同的觀看模式之間的關係看似微不足道，但如果我們想對攝相進行可能的「三階還原」（third-order-reduction），澄清這種關係就變得至關重要。那麼，我們該如何看待這種關係呢？在我看來，有必要堅持認為，「攝相者的觀看」雖然與「攝相機的觀看」相互關聯，並在一定程度上不謀而合，但卻從未完全與之認同。用瓦爾特·班雅明（Walter Benjamin）的話說：「對攝相機說話的性質與對眼睛說話的性質的確不同。」13因此，如果認為「攝相機的觀看」代表了畫面內容的整體性，那麼「攝相機的觀看」與「攝相者的觀看」之間的關係就是整體與部分的關係。透過取景窗觀看時，攝相者會被某個主題、某個部分（或兩者之間的關係）所引導。在取景窗的整體中，攝相者永遠看不到這個整體的全部。那麼，如何解釋攝相者知道自己在拍攝一張「完整的」相片呢？其實我是完全知道的：比如說，當我給一棟房子拍照時，拍攝的結果「相片」既包括這棟房子，也包括取景窗中其他不屬於這棟房子本身的東西，答案似乎在於取景。我知道，不僅僅是把房子作為相片的主題，我還用相機以特定的方式取景。這裡值得關注的是，如何解釋這種雙重指向性結構一方面指向被攝體，另一方面指向取景窗與「攝相

機的觀看」之間的關係？我認為，已故芬克（Eugen Fink）的符號概念是解釋這種關係的有用工具。為了準確起見，讓我先重申芬克在《作為世界符號的遊戲》（Play as Symbol of the World）一書中對這個概念的使用。芬克寫道：

「『符號』最初恰恰是一種標誌，實際上是一種識別標誌，比如一枚破損的硬幣，人們把它的兩半送給相隔遙遠的朋友。如果有人要去拜訪他的朋友，他就會把那一半硬幣給他，讓他帶去作為無懈可擊的證據：硬幣一分為二的地方必須相互吻合，一半必須由另一半補全。現在，這兩個特徵對符號來說都很重要：『分裂』和『完整』。Symbolon 源自於 symballein，意為『重合』，表示一種片段與完整片段的重合。」[14]

按照芬克的符號概念[15]，我認為可以說，在「攝相觀看」行為中，「攝相者的觀看」是指向相片的整體（攝相機的觀看），但只是象徵性的。攝相者看到的是片段，有助於他確定如何拍攝。然而，這個片段只有作為特定畫面的一部分才能被拍攝下來。因此，我在拍攝被攝體 X 時，實際上是在取景窗 Y。而且，按照芬克的符號概念，我所看

到的「片段」必然會與補充它的內容「重合」：取景窗內容的其餘部分，而實際上我在拍照時並沒有看到這些內容。我的雙重指向，一方面指向作為被攝體的片段，另一方面指向作為取景窗邊界的取景框，結果就是完成一張（完整的）相片。有鑑於此，我建議將「攝相還原」這一額外步驟引入張燦輝的分析中。與「二階還原」的排除不同，「三階還原」根據我的建議，象徵性地包含了攝相內容。透過對整體中的整體進行還原，同時在製作過程中對相片進行取景，攝相者象徵性地為照相片添加了元素，使攝相格式充滿了內容。

為了說明這一點，讓我們以下面這張相片為例。我們可以假定，在這種情況下，張燦輝作為攝相者的視線是由該男子引導的，認為他與背景的契合方式非常適合拍攝。被攝者以一種特殊的方式被取景，於是就有了我們眼前的這張照片。對於我們來說，這裡最重要的是注意到，透過拍攝這張照片，張燦輝將所有的窗戶、陰影和每一個細節都按照「攝相機的觀看」所看到的精確佈置納入畫面[16]。現在，「攝相者觀看」在拍攝照片時不可能直觀地看到這一景象的全貌。攝相者的眼睛確實看到了某些東西（大概是路過的

那個人），我們可以假設是這個「東西」引導了攝相決定（拍攝路過的那個人）。攝相者也選擇了拍攝的方式，因此他決定了拍攝的取景。但「攝相者的觀看」肯定不是「攝相機的觀看」。攝相者被引導到相片的主題上，而相機本身並沒有看到主題（攝相機不可能知道什麼是好或不好的攝影主題）。但是，「攝相機的觀看」的整體性自動將一切納入其框架視野，攝相者只能象徵性地接觸到這種整體性。

「攝相觀看」的 起源：「攝相機的觀看」

為了闡釋本文的最後一個理論觀點，我想批判性地審視「攝相觀看」這一概念。迄今為止的分析，理所當然地認為相片必然源於通過取景器的觀看，即，正如我接下來要論證的，源於「攝相者的觀看」與「攝相機的觀看」之間的綜合。因此，如前所述，「攝相觀看」被認為是三個「攝相還原」的必要組成部分。然而，攝相觀看是否應該僅以這種方式來描述是值得商榷的。為了拓寬攝相觀看的概念，我認為值得探究「攝影觀看」的起源，發現攝相者在「攝相觀看」出現之前所採用的觀看方式。在攝相者舉起攝相機對準某物之前，顯然首先需要決定要拍攝什麼。有些東西出現了攝相趣味，無論是一個形狀、風景、兩個或多個物體的組合，一個人的眼神或姿態；這樣的例子不勝枚舉。如何解釋「觀看」這一事實？

攝相者的眼睛所見與攝相機的「眼睛」所見之間的差異（這兩個元素都是「攝相觀看」的構成要素）是攝相「三階還原」的基礎。在我看來，這也是攝相主體與客體之間的中間張力[17]。攝相是由攝相者製作的；攝相者對拍攝內容的選擇，以及對上述內容的取景方式；但往往正是這種出人意料的元素，以及對相片中包含的內容和具體安排的不可預測性，使攝影變得有趣。從這個意義上說，攝相可以用芬克的另一個概念來描述：攝相者與世界之間的遊戲（play），運用攝相機作為遊戲的手段。[18]

在大多數情況下，這個問題的答案在於純粹想描繪某種事物或某個人，即在相片上捕捉所需的主題。在這裡，我們可以想到家庭合照、自拍、旅遊攝相等。比如說，當我有生以來第一次去巴黎時，可能會想拍

一張艾菲爾鐵塔的相片，這並不需要什麼特別的理論來解釋。如果我們考慮到攝相展覽中的相片，即由訓練有素的攝相者拍攝的照相片，問題就變得更加複雜了。攝相者擁有，正如人們常說的，「攝相者的眼睛」（Photographer's eye），但我認為，這雙眼睛也需要練習和嘗試使用攝相機。換句話說，我認為正是由於攝相訓練，攝相者才開始以攝相的方式注意到事物，正是這種訓練（加上他們的天賦）使他們的攝相作品有別於普通遊客的照片。事實上，作為對我在張燦輝的一次講座之後提出的後續批評意見之回應[19]，張本人提出，「攝相地觀看」（seeing photographically）是攝相能力的必要前提，也就是說，沒有經驗就沒有好的攝相。然而，在他的著作中，他並沒有討論攝相訓練，也沒有解釋訓練如何精確地影響「攝相觀看」。因此，為了展開討論，我將用本文的剩餘篇幅來簡要討論這個問題。

透過使用相機的實踐和經驗，透過學習如何依張「攝相地觀看」的意思來看待事物——隨著時間的推移，攝相者會逐漸意識到，在特定情況下，怎樣才能拍出好照片。文法條件指的是一種關於注意到某物與隨後拍攝該物之間關係的直覺。我認為需要一個與上述意義上的「注意」（noticing）有關的觀看的概念，一個原攝相（proto-photographic）的看。我建議將其稱之「為攝相機而看」（Seeing-for-the-camera）。

「為攝相機而看」這一表述已經表明它與「攝相機觀看」密切相關。靜態地看：「為攝相機而看」與「攝相機觀看」是分開的。但從源生的角度來看：我的「為攝相機而看」是一種訓練有素的觀看，正是通過長時間對攝相機的廣泛使用才成為可能；因此，它是通過熟悉「攝相機觀看」才成為可能的；否則，我怎麼知道現在看到的東西會是一張好相片呢？只有透過我將現實還原為二維表面的經驗，根據我的喜好進一步還原和調整「攝相機觀看」的視角，並透過將我認為理想的攝相內容進行攝相取景的符號實踐（在前面提到的芬克的含義中），我才能獲得必要的攝相技巧和直覺。與胡塞爾（Husserl）一樣，我們可以說攝相者透過「被動綜合」（passive synthesis）發現了要拍攝的內容，在普通的感知中突然看到了一幅潛在的相片。反過來，攝相者注意到某一事物，並隨即將其拍攝下來成功與否，將決定之後在攝影相上對事物的注意程度。因此，在攝相訓練中，「攝相觀

看」無疑是「為攝相機而看」能力的必要前提。因此，一旦掌握了攝相技巧，兩者之間的關係就會顛倒過來：「為攝相機而看」觸發了攝相者運用，「攝相觀看」的能力，或許只是觸發快門按鈕。

用。攝相者張燦輝並沒有透過取景窗觀看，但他肯定是為了拍攝相片而觀看。他是：「為攝相機而看」。

結論

這篇文章試圖進一步發展張燦輝的「攝相觀看」和「攝相還原」理論。在解釋前兩種還原的同時，我在這篇文章中引入了另外一種「三階還原」。將「攝相觀看」的概念劃分為兩個截然不同的時刻：「攝相者觀看」和「攝相機觀看」。前者是後者整體中的一個片段。我建議將它們之間的關係解釋為歐根‧芬克意義上的「象徵」。

這篇文章進一步強調了攝相所涉及的「早期」觀看模式，這種模式尚未進入張燦輝意義上的「攝相觀看」模式。我稱這種觀看是「為攝相機而看」。透過這個概念，我的目的是將現象學分析擴展到一種源生學方法（genetic approach），將攝相者的訓練和經驗作為其「攝相觀看」的先決條件。在攝相訓練中，「攝相觀看」被證明是發展「為攝相機而看」的必要條件。然而，一旦掌

許多攝相者都有過這樣的經歷，他們會突然以這種「攝相方式」（photographic way）觀看到某些東西，即使他們沒有攜帶攝相機，也無法拍攝實際的相片，但他們知道，自己看到的現象可能是一張好相片，只是這次注定只能是虛擬的，不可能變成真正的照片而已。[20] 同樣，隨著時間的推移，我的攝相直覺可能會發展到：「為攝相機而看」的地步，甚至足以成為我攝相實踐的基礎。有一種技術，攝影師完全不用通過

相機的取景器就能拍照。二十和二十一世紀最著名的捷克攝影師之一約瑟夫‧庫德爾卡（Josef Koudelka，台譯約瑟夫‧寇德卡）就是以這種方式而聞名的。他曾報告說「有時我在拍攝時根本不看取景窗，我已經掌握得很好了，幾乎就像在看取景窗一樣。」[21] 最後，請允許我說幾句：雖然「自我」部分的一些相片[22]，清楚地說明攝相理論家張

燦輝所描述的「攝相觀看」的情況，但該部分的一些相片恰恰說明了這另一種技術的應

握了這項技能，「為攝相機而看」才是決定何時以及是否進行「攝相地觀察」（seeing photographically）的主導因素。

如引言中所指出的，本文的結果不應被視為最終結果。特別是在源生現象學的描述，可以透過不同的方式進一步分析攝相訓練和技術對攝相者身體觀看的影響。利用早期海德格的思想並考慮到「此在」（Dasein）的歷史性，利用華特·班雅明（Walter Benjamin）在《機械複製時代的藝術作品》（The Work of Art in the Age of Mechanical Reproduction）中對攝相改變感知的分析，或再次利用西田幾多郎（Kitaro Nishida）的晚期哲學，將攝相描述為「歷史主體」（historical subject）的「行動直覺」（acting intuition），這些都是可能探究攝相之觀看的不同路徑。

3　Cheung, Chan-Fai. (2009): "Phenomenology and Photography. On Seeing Photographs and Photographic Seeing", in: Kairos. Phenomenology and Photography, with essays by Hans Rainer Sepp and Kwok-ying Lau, Hong Kong, pp. 2-9.

4　同上，p. 3

5　Theoretical approaches, which focus on photographing as a process, are far less common than those, which discuss photographs as ready-made images. The same can be said for theories of film. Cf. Sepp, H.R. (2016): "Kamera und Leib: Film in statu nascendi", in: STUDIA PHÆNOMENOLOGICA XVI, pp. 91-109.

6　同註2，p.9

7　參看 Zahavi, D. (2003): Husserl's Phenomenology, Stanford. p. 46.

8　同註4

9　History of photography also knows successful attempts to avoid the use of a camera to create photograph-like images known as "photograms." In this essay, however, the analyses will be restricted to photographs as we usually know them, i.e. as created by a camera.

10　同註6

11　Hans Rainer Sepp (Hg.): Back – Front – Self. Photographs by Chan Fai Cheung, Texts by Chan Fai Cheung, Filip Gurjanov and Hans Rainer Sepp (Nordhausen: Traugott Bautz), 2024（即將出版）.

12　同註8

13　Benjamin, W. (1972): "A Short History of Photography", in: Screen vol. 13-1, trans. by S. Mitchell, pp. 5-26. P7

14　Fink, E. (2016): Play as Symbol of the World and Other Writings, trans. by I.A. Moore and Ch. Turner, Bloomington and Indianapolis. P.119-120

15　參看 Sepp, H.R. (2012): Bild.Phänomenologie der Epoché I, Würzburg.

16　早期的攝相理論家們就對攝相機「同時描繪一切」、「將它所看到的一切變成一幅畫」的能力著迷不已（see Talbot 1844, Plate III. Articles of China; cf. also Därmann 1995, pp.397-399）。

17　需要指出的是，即使是攝相機的技術之眼也有其譜系，因為它是由人類製造的（出於某種目的）。這意味著技術觀看並非完全「純粹」，因為它意味著主體性、更具體地說，意味著人的身體性 [Leiblichkeit] 例如，即使是隨機安裝的監視器也是由某人安裝的，其監控目的也是由某人完成的。不過，這並不影響前面介紹的技術性觀看和身體觀看之間的類型學區別。為此，我感謝石漢華（Hans-Rainer Sepp）

18　維萊姆·弗魯瑟（Vilem Flusse）在《走向攝影哲學》（Towards a Philosophy of Photography）中稱攝相機為「複雜的玩物」（Complex plaything），因此，攝相機為攝相者提供了一個特定的程序，供其使用，或者說，與之對抗（against）。鑑於攝相機已經被其程式所決定，攝相者的任務就在於發現創造性使用的新可能性。「自由」正如弗魯瑟的名言「就是與照相機作對」（Freedom is playing against the camera）。Flusser, V. (2000): Towards a Philosophy of Photography, trans. by A. Mathews, Throwbridge. P. 80.

19 講座在布拉格查爾斯大學舉行，題為「攝相現象學」。此次講座是「攝相圖片的跨文化理論」課程的一部分，該課程由石漢華 (Hans Rainer Sepp) 主持，講座於二〇一七年三月十八日舉行。

20 當然，攝相者之後可能會帶著攝相機再次來到同一地點，嘗試拍攝這一場景。但這可能意味著結果也會不同。通常情況下，如果錯過了那一次，這個瞬間會被永遠錯過。羅蘭‧巴特所說的 "ça-a-été" 是攝相的時間索引特徵，也是攝相的印記。

21 與 F. Horvat 的訪談 (1987 年)

22 參看 Hans Rainer Sepp (Hg.): Back – Front – Self. Photographs by Chan Fai Cheung, Texts by Chan Fai Cheung, Filip Gurjanov and Hans Rainer Sepp (Nordhausen: Traugott Bautz), 2024 (即將出版)。

III. 現象學與攝相：「攝相還原」與「攝相之看」的起源

2.3.1 美國奧斯汀，2010

· Benjamin, W. (1972): "A Short History of Photography", in: *Screen* vol. 13-1, trans. by S. Mitchell, pp. 5-26.

· Cheung, Ch.-F. (2009): "Phenomenology and Photography. On Seeing Photographs and Photographic Seeing", in: *Kairos. Phenomenology and Photography*, Hong Kong, pp. 2-9.

· Därmann, I. (1995): *Tod und Bild. Eine phänomenologische Mediengeschichte*, Paderborn.

· Fink, E. (2016): *Play as Symbol of the World and Other Writings*, trans. by I.A. Moore and Ch. Turner, Bloomington and Indianapolis.

· Flusser, V. (2000): *Towards a Philosophy of Photography*, trans. by A. Mathews, Throwbridge.

· Sepp, H.R. (2012): *Bild. Phänomenologie der Epoché I*, Würzburg.

· Sepp, H.R. (2016): "Kamera und Leib: Film in statu nascendi", in: *STUDIA PHÆNOMENOLOGICA* XVI, pp. 91–109.

· Talbot, W.H. Fox (1844): *The Pencil of Nature*, London.

· Zahavi, D. (2003): *Husserl's Phenomenology*, Stanford.

攝相　現象學（修訂版）

文字／攝相　張燦輝
責任編輯　鄧小樺
執行編輯　余旼憲
文字校對　呂穎彤
封面設計　劉克韋
內文排版　大梨設計

出　版　二〇四六出版／一八四一出版有限公司
發　行　遠足文化事業股份有限公司（讀書共和國出版集團）
社　長　沈旭暉
總編輯　鄧小樺
地　址　103 臺北市大同區民生西路 404 號 3 樓
郵撥帳號　19504465 遠足文化事業股份有限公司
電子信箱　enquiry@the2046.com
Facebook　2046.press
Instagram　@2046.press

ISBN　978-626-98123-2-5
定　價　420 元
出版日期　2024 年 06 月初版一刷
印　製　博客斯彩藝有限公司
法律顧問　華洋法律事務所　蘇文生律師

國家圖書館出版品預行編目 (CIP) 資料

攝相現象學／張燦輝作。初版。臺北市：二 0 四六出版，

一八四一出版有限公司出版：遠足文化事業股份有限公司發行，

2024.06　面；　公分

ISBN 978-626-98123-2-5（平裝）

1.CST: 攝影 2.CST: 藝術哲學 3.CST: 作品集

950.1　　　　　　　　　　　　　　　113008002